高等学校动画与数字媒体专业教材

动画运动规律

王亦飞 王倩 ◎ 编著

清华大学出版社
北京

内 容 简 介

动画运动规律是动画专业的核心课程，了解动画运动规律是动画以及动态设计相关专业的学生必须要掌握的一项专业技能。本课程从应用层面构建了动画专业最核心的运动表现和动画表现能力，培养学生的研究探索能力，以及创新和创意表达能力。本课程与物理学、力学、解剖学等多种学科融合，通过跨领域、跨专业的思维方式，培养学生跨学科知识的研究与融合能力，培养学生优秀的人格素养及职业精神。

本书内容结合了编著者多年的实际教学经验和创作经验，系统地讲述了动画运动规律的基本原理、运动的力学原理，以及人、动物、自然现象的常见运动规律。结合知识点讲授，每个章节还增加了作品鉴赏和随堂作业两个环节，使学生在了解运动基本原理的同时，了解知识点在实际项目中如何运用。

本书可作为高等院校、职业院校动画专业及动态设计相关专业教材，也适用于广大动画爱好者。

本书封面贴有清华大学出版社防伪标签，无标签者不得销售。
版权所有，侵权必究。举报：010-62782989，beiqinquan@tup.tsinghua.edu.cn。

图书在版编目（CIP）数据

动画运动规律 / 王亦飞，王倩编著 . -- 北京：清华大学出版社，2024.9. -- （高等学校动画与数字媒体专业教材）. -- ISBN 978-7-302-67354-5
Ⅰ. J218.7
中国国家版本馆 CIP 数据核字第 20242TA034 号

责任编辑：田在儒
封面设计：刘　键
责任校对：袁　芳
责任印制：丛怀宇

出版发行：清华大学出版社
网　　址：https://www.tup.com.cn，https://www.wqxuetang.com
地　　址：北京清华大学学研大厦A座　　　　邮　编：100084
社 总 机：010-83470000　　　　　　　　　邮　购：010-62786544
投稿与读者服务：010-62776969，c-service@tup.tsinghua.edu.cn
质量反馈：010-62772015，zhiliang@tup.tsinghua.edu.cn
课件下载：https://www.tup.com.cn，010-83470410
印 装 者：三河市天利华印刷装订有限公司
经　　销：全国新华书店
开　　本：185mm×260mm　　　印　张：9.75　　　字　数：230千字
版　　次：2024年9月第1版　　　　　　　　　　　印　次：2024年9月第1次印刷
定　　价：59.00元

产品编号：094412-01

丛书编委会

主　编

　　吴冠英

副主编（按姓氏笔画排列）

　　王亦飞　　田少煦　　朱明健　　李剑平

　　陈赞蔚　　於　水　　周宗凯　　周　雯

　　黄心渊

执行主编

　　王筱竹

编　委（按姓氏笔画排列）

　　王　珊　　王　倩　　师　涛　　张　引

　　张　实　　宋泽惠　　陈　峰　　吴翊楠

　　赵袁冰　　胡　勇　　敖　蕾　　高汉威

　　曹　翀

丛书序

每一部引人入胜又给人以视听极大享受的完美动画片，均是建立在"高艺术"与"高技术"的基础上的。从故事剧本的创作到动画片中每一个镜头、每一帧画面，都必须经过精心设计。而其中表演的角色，也是由动画家"无中生有"地创作出来的。因此，才有了我们都熟知的"米老鼠"和"孙悟空"等许许多多既独特又有趣的动画形象。同时，动画的叙事需要运用视听语言来完成和体现。因此，镜头语言与蒙太奇技巧的运用，是使动画片能够清晰而充满新奇感地讲述故事所必须掌握的知识。另外，动画片中所有会动的角色，都应有各自的运动形态与规律，才能塑造出带给人们无穷快乐的、具有别样生命感的、活的"精灵"。因此，要经过系统严谨的专业知识学习和有针对性的课题实践才能逐步掌握这门艺术。

数字媒体则是当下及未来应用领域非常广阔的专业，是基于计算机科学技术而衍生出来的数字图像、视频特技、网络游戏、虚拟现实等艺术与技术的交叉融合；是更为综合的一门新学科专业，可以培养具有创新思维的复合型人才。此套"高等学校动画与数字媒体专业教材"特别邀请了全国主要艺术院校及重点综合大学的相关专业院系富有教学和实践经验的一线教师进行编写，充分体现了他们最新的教学与研究成果。

此套教材突出了案例分析和项目导入的教学方法与实际应用特色，并融入每一个具体的教学环节之中，将知识和实操能力合为一个有机的整体。不同的教学模块设计更方便不同程度的学习者灵活选择，保证学以致用。当然，再好的教科书都只能对学习起到辅助的作用，如想获得真知，则需要倾注你的全部精力与心智。

<div style="text-align:right">

清华大学美术学院

2020 年 3 月

</div>

前言

中国共产党第二十次全国代表大会报告指出：教育是国之大计、党之大计。培养什么人、怎样培养人、为谁培养人是教育的根本问题。

随着社会的发展和科技的进步，动画定义的边界被极大地拓宽。如今"泛动画"时代到来，不仅仅是动画片，商业动画、游戏设计、交互设计、数字出版、影视特效等相关艺术形式均属于"泛动画"范畴。这些艺术形式中需要设计虚拟角色、图形或图像的运动，动画运动规律在这些艺术形式中起到了基础性的支撑作用。

动画创作是一项知识密集且流程繁重的工作，每一个环节和每一道工序都影响着作品的成败。动画运动规律是动画创作的基石，关乎动画表现和动画表达。是动画专业及动态设计相关专业的必修课、基础课程及主干核心课程，是动画从业者必须掌握的一项专业技能。一般安排在本科二年级上学期，作为动画专业基础的第一课。

本书主要包括动画运动规律的基础理论、动画运动规律的基本原理、动画的力学原理、动态设计中常见的运动规律、角色的运动规律、动物的运动规律、自然现象及物理特性的运动规律七章内容。除了基础知识和技能的讲解，还结合每节课程知识点分析鉴赏大师作品及学生优秀作品，拓宽学生视野，养成自学研究探索能力。同时，通过虚拟项目案例讲解创作实践思路与创作流程，将知识点讲授与创作实践结合。除此之外，在教学的整个环节中融入思政内容，培养学生的职业素养，养成吃苦耐劳、艰苦奋斗的精神，培养团队协作能力和良好的意志力。

本书结合编著者多年的教学和实践创作经验，针对动画专业及动态设计相关专业本科学生学情特征而编写。希望能够给高校教师教学、学生及动画爱好者的学习提供一定的帮助，我将感到无比荣幸。

<div style="text-align:right;">
王亦飞

2024 年 4 月
</div>

目录

第1章　动画运动规律的基础理论　/1

1.1　动画概述　/1
- 1.1.1　动画的历史　/1
- 1.1.2　动画的概念　/5
- 1.1.3　动画的分类　/6

1.2　动画片的创作流程　/11
- 1.2.1　动画前期　/11
- 1.2.2　动画中期　/12
- 1.2.3　动画后期　/13

1.3　工具介绍　/13
- 1.3.1　传统二维手绘动画工具　/14
- 1.3.2　无纸动画工具介绍　/19

第2章　动画运动规律的基本原理　/21

2.1　动画时间与空间　/21
- 2.1.1　动画时间　/21
- 2.1.2　动画张数与拍摄格数　/22
- 2.1.3　动画的空间　/22

2.2　原画与中间画　/23
- 2.2.1　原画　/23
- 2.2.2　中间画　/26

2.3　动画的速度与节奏　/27
- 2.3.1　匀速运动　/28
- 2.3.2　加速运动　/28
- 2.3.3　减速运动　/28
- 2.3.4　变速运动　/29
- 2.3.5　动画的节奏控制　/30

2.4　动画运动规律的创作方法　/31
- 2.4.1　运动标尺　/31
- 2.4.2　分帧方法　/32
- 2.4.3　运动规律绘制方法　/33

第 3 章 动画的力学原理 / 35

3.1 作用力与反作用力 / 35
- 3.1.1 作用力与反作用力的定义 / 35
- 3.1.2 生活中的实例 / 36

3.2 力的传送 / 37
- 3.2.1 力通过活动关节传送 / 37
- 3.2.2 力通过有关节的肢体传送 / 38

3.3 惯性运动 / 39
- 3.3.1 惯性的基本原理 / 40
- 3.3.2 质量与惯性的关系 / 40
- 3.3.3 惯性运动在动画片中的应用 / 41

3.4 弹性运动 / 42
- 3.4.1 弹性运动的基本原理 / 42
- 3.4.2 湿面团法 / 43

3.5 曲线运动 / 44
- 3.5.1 曲线运动的基本原理 / 44
- 3.5.2 弧形曲线运动 / 45
- 3.5.3 波形曲线运动 / 46
- 3.5.4 "S"形曲线运动 / 47

第 4 章 动态设计中常见的运动规律 / 49

4.1 预备动作 / 49
- 4.1.1 动作的预备 / 49
- 4.1.2 动作的预感 / 52

4.2 动作的停顿 / 53
- 4.2.1 影响动作停顿时长的要素 / 53
- 4.2.2 动作的停格基本规律 / 53
- 4.2.3 停顿时间的把握 / 53

4.3 跟随动作和重叠动作 / 54
- 4.3.1 跟随动作 / 54
- 4.3.2 重叠动作 / 56

4.4 动作的循环 / 57
- 4.4.1 物体的循环运动 / 57
- 4.4.2 角色的循环运动 / 58

4.5 夸张 / 61
- 4.5.1 动作的夸张 / 61
- 4.5.2 速度的夸张 / 63
- 4.5.3 情绪的夸张 / 64
- 4.5.4 形态的夸张 / 65

4.6 动作的交搭和复合动作 / 67
- 4.6.1 动作的交搭 / 67
- 4.6.2 复合动作 / 68

4.7 动画的特殊运动 / 71
- 4.7.1 速度线 / 72
- 4.7.2 效果线 / 73

第 5 章 角色的运动规律 / 75

5.1 角色行走的运动规律 / 75
- 5.1.1 人体的骨骼结构 / 75
- 5.1.2 人行走的运动规律 / 76
- 5.1.3 行走运动规律的绘制 / 78
- 5.1.4 个性化地行走 / 81

5.2 角色奔跑的运动规律 / 84
- 5.2.1 角色奔跑的基本运动规律 / 84
- 5.2.2 奔跑运动规律的绘制 / 84
- 5.2.3 个性化的奔跑 / 86

5.3 角色跳跃的运动规律 / 88
- 5.3.1 角色跳跃的运动规律 / 88
- 5.3.2 角色个性化跳跃的运动规律 / 89

第 6 章 动物的运动规律 / 92

6.1 四足爪类动物的运动规律 / 92
- 6.1.1 四足爪类动物的骨骼结构 / 92
- 6.1.2 四足爪类动物行走的运动规律 / 93
- 6.1.3 四足爪类动物的奔跑运动规律 / 95

6.2 四足蹄类动物的运动规律 / 97
- 6.2.1 四足蹄类动物的骨骼结构 / 97

6.2.2 四足蹄类动物行走的运动
规律 / 98
6.2.3 四足蹄类动物的奔跑运动
规律 / 99
6.3 禽类的运动规律 / 102
6.3.1 禽类的身体结构 / 102
6.3.2 家禽类的运动规律 / 104
6.3.3 飞禽类的运动规律 / 104
6.4 鱼类、爬行类、昆虫类动物的
运动规律 / 107
6.4.1 鱼类的骨骼和结构 / 107
6.4.2 鱼类的运动规律 / 108
6.4.3 爬行类动物的运动规律 / 110
6.4.4 昆虫的运动规律 / 112

第 7 章 自然现象及物理特性的运动规律 / 115

7.1 自然运动规律——风 / 115
7.1.1 风的轨迹线表现法 / 116
7.1.2 风的曲线运动表现法 / 116
7.1.3 风的流线表现法 / 117

7.2 自然运动规律——火 / 118
7.2.1 火的基本运动规律 / 119
7.2.2 不同燃烧程度火的运动规律 / 119
7.2.3 火的个性表现 / 121
7.3 自然运动规律——水 / 123
7.3.1 水的运动规律 / 123
7.3.2 水面的波纹 / 125
7.3.3 流水 / 128
7.3.4 水浪 / 129
7.4 自然运动规律——雨、雪、闪电 / 131
7.4.1 雨的基本运动规律 / 132
7.4.2 雨的分层画法 / 132
7.4.3 雪的基本运动规律 / 133
7.4.4 雪的分层画法 / 134
7.4.5 闪电的运动规律 / 135
7.4.6 闪电的绘制方法 / 136
7.5 自然运动规律——云、烟 / 138
7.5.1 云的运动规律 / 138
7.5.2 烟的运动规律 / 140

参考文献 / 144

第 1 章

动画运动规律的基础理论

1.1 动画概述

动画是一门综合艺术，集绘画、电影、戏剧、编剧、表演、数字媒体、音乐等众多艺术门类于一身。动画艺术距今已有一百多年的历史，形成了较为完善的知识体系和产业模式，深受人们喜爱。

1.1.1 动画的历史

动画的历史悠久，回首人类文明的长河，透过大量图像的记录，可以看到早在原始时期，人类就已经试图用画面表现动物的运动（图 1-1 和图 1-2）。

1. "动"的初探

如果仅从画面给人运动的感受这个角度来说，动画的起源可以追溯到几千年甚至数万年前。远古时期，人类就开始尝试用画面来表现运动，我们可以从原始人的石窟壁画中得到考证。法国考古学家普度欧马（Prudhommeau）在 1962 年的研究报告中指出，早在两万五千年前，石器时代的洞窟壁画中就已经出现野牛奔跑的图像，在一张画面上将不同时间发生的动作画在一起，这说明那时候的原始人已经开始关注运动，有意识地描绘出在日常生活中观察到的动物的运动。在古希腊和古罗马的神庙或竞技场的墙壁上可以看到，墙壁上画了具有连续动作的人物，当人们走过或马奔驰而过的时候，便会产生一种图画动

图 1-1
早期人类表现动态的图画（1）

图 1-2
早期人类表现动态的图画（2）

起来的感觉。

2. 视觉暂留现象

视觉暂留现象（persistence of vision）也叫"余晖效应"，是动画和电影等视觉媒体形成和传播的理论依据。人眼在观察景物时，光照射到人眼上，对视网膜产生刺激，从而产生视觉影像。这个影像在光停止作用后仍然保留一段时间，这就是所谓的视觉暂留现象。这种现象是由于视神经的反应速度造成的。

视觉实际上是靠眼睛的晶状体成像，感光细胞感光，并且将光信号转换为神经电流，传回大脑引起人体视觉。这一系列的过程说来复杂，但也就是在一瞬间完成的，其时间值是 1/24 秒，这段时间差就产生了"视觉暂留"现象。

对于动画来说，人们在观看影片时，银幕上映出的是一张一张快速播放的画面，每秒钟要更换 24 张。由于视觉暂留作用，一个画面的印象还没有消失，下一张稍微有差别的画面又出现了，所以看上去感觉动作是连续的。研究发现，人眼在观看连续播放的画面时，如果每张画面播放的时间不超过 0.3 秒，视觉不会感觉到停顿。也就是说一秒钟至少要连续播放 8 张画面才能够得到连贯的动作。当然也不是绝对的，一般迪士尼早期的二维手绘动画，为了保证动作的细腻与流畅，动画师会一秒钟画 24 张画面；而日本的一些商业动画片为了压缩时间和成本，一秒钟会把画面张数减少到 6 张甚至更少。

3. 动态影像的产生

19 世纪，随着科学技术的发展，精密仪器、化学技术的运用促成动态成像的原理不断

完善，摄像技术的运用使人类探索动态影像的进程向前迈进一大步。在这一时期，动画的雏形基本形成。

在电影和动画还没有被发明之前，早期的人类为了研究动态影像发明了一系列动态装置。据文献记载，中国的走马灯是历史上对这一原理的最早运用（图1-3）。其他国家也相继出现以视觉暂留现象为依据的装置。

1825年，英国人约翰·艾尔顿·帕里斯（John Ayrton Paris）发明了"幻盘"（thaucmatrope）。它是一个两面画着互相关联的图画的硬纸盘，两端打孔系绳，当硬纸盘很快地转动起来时，我们就看到硬纸盘两面的图像仿佛结合在一起了（图1-4）。

图1-3（右）
走马灯

图1-4（下）
幻盘

1830年，一位英国著名的物理学家根据彼得·马克·罗杰特的研究，制作成了物理教科书上所说的"法拉第轮"。同时约翰·赫歇尔在设计一种新的有趣的物理实验时，也做成了第一个利用画片制成的视觉玩具。

1832年，比利时物理学约瑟夫·普拉托（Joseph Plateau）发明了"诡盘"（phenakistoscope）。这种玩具由固定在一根轴上的两块圆形硬纸盘构成，在前面纸盘的圆周中间刻上一定数目的空格，后面纸盘绘上连续运动的画面。用手旋转后面的纸盘，透过空格观看，就使静止的分解图像产生了动感。另一种变体有两个盘片，一张有狭缝，另一张是上面有连续运动的画面，当诡盘旋转起来时，观者透过前面一张圆盘上的狭缝观看，这样不需要镜子的反射就可以看到动画（图1-5）。

图 1-5
诡盘

 1834 年，英国人威廉·霍尔纳（William Horner）发明了"走马盘"（zoetrope）。这种"走马盘"用圆鼓代替格子盘，圆鼓里附着画有一连串图像的软纸图像带，将一个动作分解为几个画面，迅速转动就可以看到分解的画面变成一个完整的运动画面（图 1-6）。

 1888 年，埃米尔·雷诺（Emile Reynaud）发明了"光学影戏机"，使用凿孔的画片带，将影像投放在墙壁或幕布上（图 1-7）。这种装置使得运动画面不再受限于 12 格画面，

图 1-6
走马盘

图 1-7
光学影戏机

可将更长的画面卷在轮轴上，连续播放，这也是电影胶片盘的雏形。这个装置的发明也使得运动影像具备了更长的叙事性，同时观看形象的方式也改变了单人式的观看模式，形成多人观看的剧场放映模式。1892年放映了世界上最早的动画片，至此动画的雏形才出现，雷诺被称为动画片的创始人。

1978年，摄影家埃德沃德·迈布里奇（Edweard Muybridge）利用多个摄影机连续拍摄马奔跑的姿态，人们才能够观察到快速运动中的物体的真实动作姿态（图1-8）。随后迈布里奇利用这一摄影手法拍摄了大量物体的运动，向人们展示了物体运动的真实姿态，这也为后来动画创作者研究事物的运动提供了宝贵的参考资料。

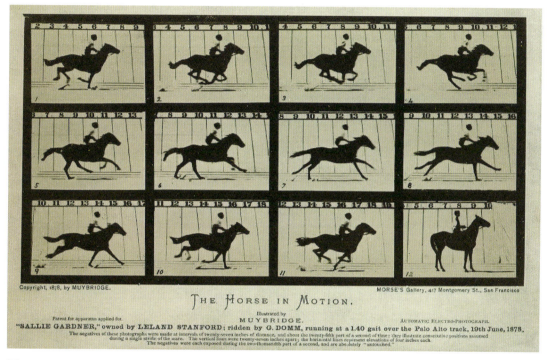

图 1-8
埃德沃德·迈布里奇拍摄的马奔跑的姿态

伴随着这些以视觉暂留现象为依据的探索，近代动画片产生了。此后有赖于照相，逐渐产生了真正的活动影片。至此真正的动画及电影产生的理论依据和技术问题都已经解决了，人类经过漫长的岁月，对动态的初步探索已经完成。

1.1.2 动画的概念

"动画"一词是由英文单词animation翻译而来的，其字源anima在拉丁语中的意思为"灵魂"。动词animate是赋予生命的意思，引申为"使……活起来"。所以animation从这个意义上来讲是一种手段，动画是创造生命力的手段，使得原本没有生命的形象获得生命与性格。

动画在不同时期、不同国家都有不同的定义，但是没有一个定义能够令人满意，至今也没有一个解释能够涵盖动画的所有特征。目前对动画的界定都是从不同的艺术领域、不同的视角进行的。

动画在近代中国经过了卡通、动漫、美术电影几个发展时期。

卡通是英文单词 cartoon 的音译。卡通早期指的是流行于美国报纸、杂志上连载的静态卡通漫画，后来由于动画产业的发展，促使很多卡通明星的形象被制作成动画片搬上大荧幕，由此卡通就渐渐成为这一类漫画风格动画影像的代名词。

动漫这一称谓源自日本，日本的动画产业是由漫画的兴盛而带动发展起来的，动漫带有很强的日本漫画风格特征，是动画和漫画的结合。

美术电影这个词是以一定的美术造型手段来创作动态影像的方式。美术电影是新中国成立以后我国对动画的一种全新的称谓。这一时期我国产出了一大批在世界动画界举足轻重的动画作品。这些动画作品形式多样，有享誉世界的水墨动画、木偶动画、剪纸动画等。

1.1.3 动画的分类

动画有许多类型，不同类型的动画拥有自己的形式规范、叙事方式，以及传播途径。动画片的分类大致可从创作手段、性质和传播途径三个角度进行划分。

1. 以创作手段分类

动画形式可以从视觉形象构成方面加以区别，即不同造型手段所产生的形式，大体可分为二维动画、三维动画、定格动画。

1）二维动画

二维动画也叫平面动画，形式源自绘画。早期二维动画大多是在纸张上绘制的，传统的二维动画是由颜料画到赛璐珞片上，再由摄影机逐张拍摄记录而连贯起来的画面。计算机时代的来临，让二维动画制作手段变得更加方便简单，可将事先手工制作的原动画通过扫描仪逐帧输入计算机，由计算机帮助完成绘线上色的工作，并且由计算机控制后期编辑工作。

随着计算机技术的发展与普及，现在的平面动画大部分已经数字化，运用计算机来创作。于是二维动画中又产生了一种新的形式叫无纸动画。它是用计算机软件直接制作动画，早期制作动画的纸张在动画制作过程中消失了，所以得名无纸动画。

单线平涂的方式在二维动画中很常见，大多用在商业动画中，这种风格样式适合产业化生产模式，技术上容易统一管理，艺术上比较程式化，具有极强的可操作性和工艺性。如早期的迪士尼二维动画、吉卜力工作室的动画等（图1-9）。

与商业动画的程式化风格不同，独立动画具有强烈的艺术震撼力，如油画风格、国画风格、水彩风格、版画风格、铅笔风格、彩色铅笔风格、沙画动画、胶片刮画等，这些形式的动画片的工艺技术和艺术效果常常伴随着实验性质，但是具有独特的视觉魅力（图1-10）。

2）三维动画

三维动画又称 3D 动画，其随着计算机软硬件技术的发展而产生。原理是利用计算机

图 1-9
二维动画画面风格（1）

图 1-10
二维动画画面风格（2）

软件在计算机中建立虚拟的立体的世界，将虚拟的三维物体运动的原理、过程等清晰简洁地展现在人们眼前。常用软件包括 3ds Max、AutoCAD、MAYA 等。较二维动画而言，三维动画细节丰富，可以全方位地展示角色和场景，随意切换角度，视觉效果更加"酷炫"。目前，三维动画是应用最为广泛的一种动画类型（图 1-11）。

图 1-11
三维动画画面风格

3）定格动画

定格动画（stop-motion animation）又称偶动画，是通过逐格拍摄技术和连续播放形成影片。通常定格动画的角色是由黏土偶、木偶、混合材料等制作而成，具有丰富的材料肌理与质感（图 1-12~图 1-14）。

2. 以性质分类

以性质分类，动画可以分为商业动画和独立动画两类。

1）商业动画

商业动画片指的是以盈利为目的，迎合大众口味和欣赏水准的影片，是当前动画形

图 1-12
定格动画画面风格（1）

图 1-13
定格动画画面风格（2）

图 1-14
定格动画中期制作

式的主流，一般篇幅较长，有严密的制作流程和完整的产业链。此类动画从项目定位、前期策划、剧本创作、美术设定、制作与管理、播出、推广、营销形成了一套完整的产业模式。迪士尼、梦工厂、皮克斯的动画作品为其代表。

2）独立动画

独立动画是相对于主流的动画形式而言，具有实验精神、探索精神的动画作品。大多由独立的动画艺术家独立完成，与主流的动画风格完全不同，体现出艺术家独有的审美趣味和艺术风格。在创作理念、创作手段、作品风格上寻求突破和创新。所以独立动画一般没有固定的风格和特征，表现形式也丰富多样。

3. 以传播途径分类

以传播途径分类，动画可分为影院动画、电视动画、网络动画。

1）影院动画

影院动画也叫动画电影，是专门为电影院环境播放的动画形式，一般时长为90分钟左右，制作周期长，制作经费充足，有独立的故事情节，有严密的制作和营销模式，以盈利为目的。影院动画从性质上划分属于商业动画。影院动画较之电视动画制作更加精良，画面更加细腻精致（图1-15）。

图1-15
影院动画

2）电视动画

电视动画（TV animation）也叫动画影集（animated series），是指以动画形式制作的连续剧。电视动画是动画作品中的一种重要形式，每集演播全剧中的一段故事，并在每集或每段故事结尾处留有悬念，吸引观众连续收看（图1-16）。

3）网络动画

网络动画（original net anime，ONA）直译为"原创网络动画"，指的是通过互联网作为最初或主要发行渠道的动画作品（图1-17）。随着20世纪末至21世纪初互联网多媒体技术的不断发展，ONA作为一种娱乐需求开始在互联网崭露头角。相比传统的电视动画和OVA（原创动画录像带），网络动画通常具有成本低廉、收看免费、带有实验性质等特点。

图 1-16
电视动画

图 1-17
网络动画

1.2 动画片的创作流程

动画片的制作相当复杂，需要部门的团队协作才能完成。制作流程可以分为三大流程：动画前期、动画中期、动画后期。每个流程中又有若干个环节（图 1-18）。下面详细介绍每个流程。

1.2.1 动画前期

动画前期包括策划、剧本创作、美术设计、分镜头设计四个环节。

（1）策划：策划决定了动画的整体方向和风格。包括动画的目标受众、市场定位和主题等。

（2）剧本创作：创作一部动画片首先要有一个故事，这个故事就是动画片的剧本，这个

图 1-18 动画制作流程

阶段的剧本也叫文学剧本，文学剧本很像小说，具有很强的文学性。导演一般需要在文学剧本的基础上创作文字脚本，加入导演对故事主题的理解与重构，加入镜头语言，将文学剧本中很多感性的形容词视觉化，变成描述性的文字。这个文字脚本就是整部动画片创作的蓝图。

（3）美术设计：在电影拍摄过程中，有了要讲述的故事，下一步就需要选演员，选拍摄场地。而动画片中的演员和场景都是画出来的，所以接下来的工作就是要设计角色、场景和道具，这项工作叫美术设计。美术设计一般依据故事情节和导演的要求来创作。美术设计包括角色设计、场景设计、道具设计三部分。美术设计要求设计师有很强的造型能力、审美能力，良好的创造力和丰富的想象力，以及良好的沟通、理解能力和观察能力。美术设计是一部动画片成败的关键。

（4）分镜头设计：分镜头脚本是根据导演的文字脚本而来的，按照文字的描述画出图像，将文字脚本的内容按照故事发展的顺序一个一个画面地绘制出来。有的时候分镜头由导演来绘制，有些时候是由导演指导分镜头设计师来完成。此时的分镜头的画面是以草图的形式呈现，经过导演的反复修改，形成最终版本，作为未来动画片中期制作的依据。有的时候分镜头也会被做成动态的分镜头，加入配音配乐。动态分镜头方便直观地看到未来影片的样貌，也更便于动画中期的制作。

1.2.2 动画中期

动画从制作手法的角度可以分为二维动画、三维动画、定格动画三种。每种动画的

制作手法都有其自身的特点，但是动画前期的创作是相同的，都要经过剧本创作、美术设计、分镜头设计等这几个流程。从动画中期开始，不同的动画制作方式按照各自的工作流程进行。

二维动画需要在纸上或在计算机中进行背景绘制、原动画、动检、填写摄影表、描线、上色；三维动画需要在计算机中进行场景搭建、角色建模、角色动画、灯光与材质；定格动画需要购置好材料进行场景搭建、道具制作、角色制作、逐格拍摄。这里主要讲解二维动画中期制作中涉及的几个元素。

（1）设计稿：设计稿也叫放大稿，是对分镜头设计稿的详细设计和放大。设计稿绘制前，绘制人员应拿到详尽的造型设计和场景设计，具体包括角色各种着装造型、转面图、表情图、结构图、角色之间的比例图、角色与景物比例图、角色与道具比例图、服饰道具分解图、动作性格特征设计图、主场景色彩气氛图、平面坐标图、立体鸟瞰图和景物结构分解图等。

（2）原动画：原动画是对原画和动画这两个工序的简称。需要根据导演的要求、故事情节的要求、设计稿的设定来绘制原画和动画。原画和动画的创作者需要熟练掌握运动规律的知识点，掌握角色运动的基本规律，在此基础上根据角色的性格特点、剧情的要求对角色的运动方式进行个性化的设计。

（3）描线、上色：描线与上色是传统二维手绘动画中的工序。原动画是原动画师在动画纸上用铅笔绘制的序列画面，画的过程中难免会有修改，所以画面上有修改擦除的痕迹，动画的成稿要求画面干净、线条整洁，所以需要对画稿重新描绘，使画面干净工整，这个描绘的过程就是描线。传统二维手绘动画一般是用透明的赛璐珞片来描线，如今计算机的普及改变了二维手绘动画描线的方式，现在可以用动画纸进行描线，然后通过扫描仪将图像数字化，扫描到计算机中。上色的传统做法也是用透明的赛璐珞片来上色，而现在可以直接在计算机中上色。

1.2.3 动画后期

动画后期包括后期编辑、配音配乐、字幕、合成输出几个步骤。

二维动画、三维动画和定格动画的制作前期是基本相同的，制作中期则根据每种动画的特性会有很大的区别，而制作后期大致也是相同的，包括后期编辑、配音配乐、字幕、合成输出，这样一部动画片就创作完成了。

动画运动规律是进行动画创作必须要掌握的基础技能，属于动画中期部分。二维手绘动画需要运用运动规律的知识，将角色的运动绘制出来；三维动画中调整角色模型动作和定格动画中的逐格摆拍，同样需要设计师掌握运动规律的相关知识。

1.3 工具介绍

"工欲善其事，必先利其器。"动画是一门兼容知识密集型与劳动密集型特点的工作。制作动画片的工作量相当大、相当繁重。掌握制作工具的用法和工作的方法至关重要。下

面对动画的专业工具加以介绍。

1.3.1 传统二维手绘动画工具

传统二维手绘动画所用到的工具有动画纸、定位尺、笔、橡皮、透光台、规格框、摄影表、镜头袋、动检仪等。

1. 动画纸

动画纸也叫定位纸，是传统二维手绘动画必用的纸张（图1-19）。一般选用60g或70g透光度高、质量好的白色纸张。常用的规格尺寸是27cm×32cm。如果制作影院级的动画就要选用大规格的动画纸，即34cm×41cm尺寸的动画纸。

动画纸与其他的绘画纸张不同的地方是，动画纸必须具备良好的透光性，并且在每张纸上固定的位置有三或五个孔，这两个特点是由动画的制作工艺特性所决定的。动画纸需要与透光台、定位尺配合来使用（透光台与定位尺下文详细介绍）。绘制动画的时候需要在透光台上将若干张动画纸叠加起来绘制一个动作，所以要求动画纸具有良好的透光性。而动画纸上的孔则与定位尺配合使用，固定纸张，防止错位。

2. 定位尺

定位尺的作用就是用来定位的（图1-20）。它只是形状像尺，没有刻度。它也是传统二维手绘动画必备的工具之一。它的作用是用来固定动画纸，防止动画纸在动画绘制过程中错位。

图 1-19（下）
动画纸

图 1-20（右）
定位尺

定位尺有金属和塑料两种材质，有三孔与五孔两种。孔的多少是根据绘制的镜头大小来选取的。一般的镜头用三孔的定位尺就足够了，但是要绘制长背景，或者是移动镜头的时候就需要用到五孔的定位尺，这样固定的效果更佳。

3. 笔、橡皮

铅笔是动画片绘制的必备工具，通常应选用2B铅笔来绘制，原因是2B铅笔的软硬程度适中。太硬的铅笔会伤纸，而且不易修改；太软的铅笔，画出来的线条浮且黑，画面容易脏。铅笔绘制出来的线条有粗细变化、自然流畅，画感更强。

自动铅笔也是必备的工具，它的好处是可以保持线条的粗细一致。一般会选用粗细

为 0.5mm 的 2B 铅芯，在绘制特写镜头时则会选用 0.7mm 铅芯或 0.9mm 铅芯的自动铅笔，这是因为特写镜头角色在画面里被放大，所以线条要相对粗一些；在绘制全景的时候可选用 0.3mm 铅芯的自动铅笔，因为在大景别的镜头里角色被缩小，线条要细一些。

除了铅笔之外，在绘制角色阴影的时候还会用到红色、蓝色、黄色等彩色铅笔绘制阴影边界线。因为在后期软件上色的过程中，红色、蓝色、黄色只会作为默认的识别边界线，上色完毕输出的时候红色、蓝色、黄色阴影边界线可以删除。这里要注意选择正红、正蓝、正黄色的彩色铅笔。

签字笔也是常用工具。一般初学者在绘制一套运动动作的时候会有很多修改、擦除的痕迹，所以在传统二维手绘动画流程中，运动动作绘制完成之后会有一个描线的工序，一般情况选用 0.5mm 笔芯的黑色签字笔进行勾线。与自动铅笔一样，在绘制特写镜头的时候选用 0.7mm 笔芯或 0.9mm 笔芯的签字笔；在绘制全景的时候选用 0.3mm 笔芯的签字笔。

橡皮用于修改铅笔稿错误的地方。需要注意的是，在绘制初稿的时候下笔要轻一些，否则用橡皮擦除错误的笔迹也会很困难。

4. 透光台

透光台（light table）又叫透台、透写台、拷贝台，是早期二维手绘动画必须要用到的工具。透光台的尺寸有很多种，一般 A3 大小就足够使用了。透光台由一个灯箱上面覆盖一层毛玻璃或亚克力板组成。它的原理是通过光照，使放到毛玻璃或亚克力板上的若干张动画纸上的图像变得清晰可见。动画师可以直观地观察到所画动画的运动，从而完成加中间画的工作（图 1-21）。早期的透光台比较笨重，大多是木质结构，体积较大，光源亮度大多不可调节，使用时间长了灯泡会发热且光源分布不均匀，透光台上会有暗角；而现在的透光台大多是由轻质合金和亚克力板制成，轻薄便于携带，厚度一般只有 2cm 左右，光源则改成多个 LED 小光源，平均分布在灯箱的各个角落，光线均匀且亮度可以调节。

图 1-21
透光台

5. 规格框

规格框也叫"安全框"，是一个起到约束作用的边框。框内的图像在影片播放时是可以被观众看到的，而在框外的就看不到了。基本的比例是 4∶3 和 16∶9 两种。但是随着数字化的发展，这些模式也是在不断变化的。

规格框除了对画面的边缘起约束作用以外，还有一个作用——可以节省动画的工作量。在画一个动作的特写时，就要选择小规格的规格框。同样的形象在小规格框中比大规格框中的比例小，线条要短。每张动画中节省几段线条的长度，整个镜头就会节省很多的物力、人力、时间。而且画面小了以后线条变短，线条也比较好控制。大规格框一般用来画全景、大全景的镜头（图1-22）。

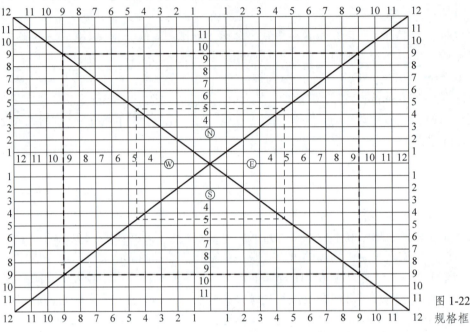

图1-22
规格框

6. 摄影表

摄影表又称"律表"，是动画片中用来记录每个镜头中角色、动作、对白、时间、节奏、音效、镜头的运动，以及镜头间蒙太奇手法运用的一个图表（图1-23）。导演在摄影表左边的动作提示栏内规定了动作的主要节奏，动画设计者以此为依据，在相应的栏目内标出完成每一动作需要的画面张数。摄影表上还要标出赛璐珞片的层次排列和拍摄要求等。这些规定对动画师、校对人员、摄影技师和动画制作单位的所有成员都有用处。

摄影表的格式在不同国家和地区都有所区别，一般情况下，在表头或者表格侧边位置都会有片名栏、集号栏、镜头号栏、镜头长度栏、动画张数栏等。表格主体部分是它的动作要求列、对白口型列、动画要求列（由于动画角色、道具等一般都会涉及分层，这列通常用字母A、B、C、D、E、F、G、H……来分列，再分出很多子列）、背景列、摄影要求列等。在每一列的纵向行中，就是原画所要传达给其后工序的"意图"，画中间画和后来的拍摄（扫描）都是按照每行的设定进行的，摄影表的这些"行"，就是我们常说的"格"，根据播放制式的不同有24格/秒、25格/秒、30格/秒等，一般一张律表会有2~3秒左右，通常一张只画一个镜头。

7. 镜头袋

镜头袋又称"镜头夹""卡套"，是用来装每个镜头的画稿的袋子。袋子封面上有许多

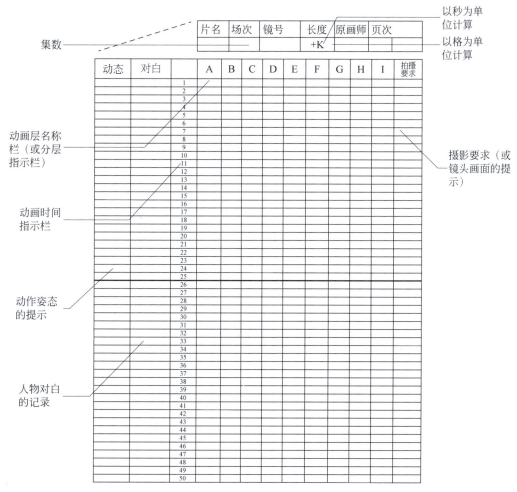

图 1-23
摄影表

信息,包括片名、镜号、原画和修型人员的姓名等。镜头袋中会装入这个镜头的设计稿、原画画稿、动画画稿、规格框、摄影表等(图 1-24)。镜头袋是很好的收纳整理动画画稿的工具。

8. 动检仪

　　动检仪是绘制传统二维手绘动画必须用到的仪器。它是用来检查画好的一组运动规律是否能够达到镜头要求的一种仪器。动检仪是一套由主机、显示器、专业摄影器材(带拍摄架、云台)和线拍软件组成的设备(图 1-25)。动检仪的工作原理是,通过动检仪的线拍软件将画好的运动规律画稿一张一张进行拍摄(为了防止画稿错位,要先将定位尺固定好,然后将画稿套在定位尺上拍摄),用软件中自带的摄影表将拍摄好的一张张画面设置节奏,然后对该镜头进行播放,观察镜头的动态效果是否达到导演要求。

　　在传统二维手绘动画流程中,动作检查是很重要的一个环节,通常被简称为"动检"。动检师必须确认动画的正确性并控制动画质量,责任重大。动检师需要具备良好的绘画能

图 1-24 镜头袋封面

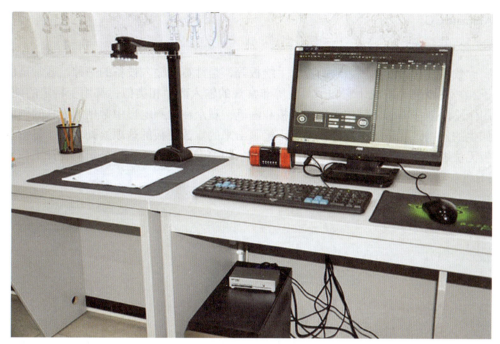

图 1-25
动检仪

力和丰富的经验。有些影片因为成本较低,所以在制作流程中不设置动检师的职位,由导演和动画师负责检查动画的工作。

动检主要是检查动画中人物动作是否连贯,是否缺或多张数,还有线条是否连贯和动画有无污点等。

1.3.2 无纸动画工具介绍

随着计算机技术和软件技术的发展成熟,动画创作的手段也从传统纸、笔绘制的方式转变成计算机制作的方式。无纸动画也成为目前主流的二维动画创作手段。

顾名思义,无纸动画就是不再用纸张制作动画。这种创作形式主要用到的工具有计算机、无纸动画软件、手绘板等。

1. 无纸动画软件

目前应用比较普及的无纸动画软件有 Toon Boom 系列、Adobe Flash（Animate CC）系列等。

（1）Toon Boom 是加拿大著名的无纸动画制作系统开发公司,公司全称是 Toon Boom Animation。其开发的 Harmony（二维无纸动画制作软件）、Storyboard Pro（分镜软件）和 Producer（制片管理软件）,在国际电影、电视网络动画、游戏、移动设备内容、培训应用和教育等多方面均被广泛应用。

（2）Adobe Flash（原称 Macromedia Flash,简称 Flash）是美国 Macromedia 公司（已被 Adobe 公司收购）所设计的一种二维动画软件。通常包括 Adobe Flash,用于设计和编辑 Flash 文档,以及 Adobe Flash Player,用于播放 Flash 文档。目前 Flash 已更名为

Animate CC。

2. 数位板

数位板又名绘图板、绘画板、手绘板等，是计算机输入设备的一种，通常是由一块板子和一支压感笔组成，它和手写板等非常规的输入产品相类似，都用于特定的使用群体。用于绘画创作方面，就像画家的画板和画笔，观众在动画电影中常见的逼真的画面和栩栩如生的人物，就是通过数位板一笔一笔画出来的。数位板的这项绘画功能，是键盘和手写板无法媲美的。数位板主要面向设计、美术相关专业师生，广告公司与设计工作室，以及Flash矢量动画制作者群体。

第 2 章

动画运动规律的基本原理

动画运动规律是动画创作的基础，只有熟练掌握了不同事物的运动基本规律，才能创造出有血肉、有情感的动画作品。而动画运动规律的基本原理是动画运动规律的基础，只有完全理解并能够熟练应用动画运动规律的基本原理，才能为后面的学习打下坚实的基础，做到事半功倍。

2.1 动画时间与空间

动画大师格里穆·乃特维克曾说过："动画的一切皆在时间点和空间幅度中。"这句话说的就是动画时间、动画空间的重要性。学习动画运动规律最根本的一项任务——理解并合理运用动画的时间、距离与速度进行动画创作。

2.1.1 动画时间

动画中的时间与现实生活中的时间的计算方式不同。现实生活中的时间是时、分、秒，秒是现实生活中最小的时间单位。而动画片在制作时的时间长度以帧为最小测算单位。"帧"（frames）是动画中对电影胶片"格"的称呼。通常一秒钟由 24 帧画面组成，也叫 24 格，每一帧或一格就是一张画面。现实世界中一秒钟长度，在动画中是由 24 张画面

连续播放组成的。视频软件中的"帧速率"（frames per second，FPS）就是指每秒钟播放多少帧（格）画面。通常电影的帧速率为 24 帧/秒（24fps），PAL 制式电视的帧速率为 25 帧/秒（25fps），N 制电视的帧速率为 30 帧/秒（30fps）。

电影胶片或者老式照相机中的胶卷由一个一个方格组成，每一个方格就是一张画面。早期的电影就是使用摄影机连续快速拍摄运动物体的照片，再用放映机连续快速地播放照片，于是我们看到的就不再是单个的静止画面了，会感觉画面中的运动物体真的动起来了，这就是"视觉暂留"现象的应用。经过实验，当每秒钟播放 24 个连续画面的时候，人眼将感觉不到画面之间的停顿，看到的是连续的动作。

2.1.2 动画张数与拍摄格数

通常动画片的成本、影片定位、制作周期等方面的要求都会影响动画片帧数的多少。帧数（格数）的多少与画面的流畅度成正比。因此就出现了制作品质不同的动画类型，比如迪士尼出品的很多动画电影，制作经费和周期都很充裕，并且是在电影院大荧幕上播放，所以帧数就多，一秒钟 24 张画面。比如有些日本电视动画，强调故事性，每周更新一集，制作周期短，成本相对低，这样的动画帧数就少一些，一秒钟 6~8 张，有些甚至更少。

随着动画的商业化进程不断完善，要怎样既保证画面流畅，又能降低成本呢？经过实验发现，如果每两格的画面相同，仍按每秒 24 格的速度播放，人眼几乎察觉不到卡顿。这样两格相同的画面只需要画一张画，拍摄时拍两次就可以了。这样每 1 秒钟的动作需要画 12 张，成本降低了一半，这个方法被广泛采用。

每 1 张画，拍摄 2 格胶片，动画术语称作"1 拍 2"，也称"半动画"。每 1 张画，拍摄 1 格胶片，称"1 拍 1"，也称"全动画"。延伸这个方法，又出现了 1 拍 3、1 拍 4，甚至 1 拍 5。

经过实验证明，人眼观察动态影像在 1 拍 3 以内察觉不到卡顿，1 拍 4、1 拍 5 动作会有些许的卡顿现象。所以为了保证画面的流畅度，一般会把拍摄格数设定在 1 拍 3 以内。

拍摄格数是传统二维动画演变而来的一个称谓，在现代计算机动画兴起的时代，道理是相同的，利用计算机软件绘制动画也需要参考上面讲到的张数即拍摄格数的原理。

2.1.3 动画的空间

动画的空间有两层含义，广义上的空间指动画片中所营造的角色或运动的物体活动的场所和生活的环境。狭义上的空间指一个角色或物体动作的幅度，即一个动作从开始到结束之间的运动距离。如图 2-1 中拉锯的人，拉和推锯条动作的两端。

基于动画的艺术特性，动画师在设计动作时，往往把动作幅度夸张，增大动画空间的幅度，最大限度地拓展观众的视觉空间和心理空间。此外，动画中角色在做纵深运动时，可以通过夸张角色在画面中的透视变化来表现更好的空间效果。例如表现一辆车向镜头方向行驶过来，汽车在画面中由远及近、由小到大，如果按照画面透视及背景与车的比例，

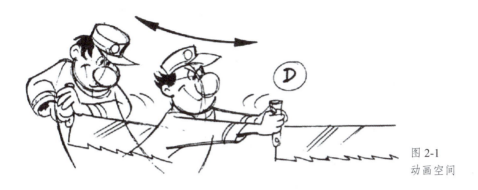

图 2-1
动画空间

应该行驶几十秒,但是为了夸张速度感,在动画片中只要跑几秒钟就完成了这一动作。

> **随堂作业**
> (1)小组讨论,什么是动画时间和动画空间?它们有什么特点?
> (2)小组讨论,什么是动画张数和拍摄格数?

2.2 原画与中间画

原画和中间画是二维动画流程中的两个重要工序,担负着动画片中期制作的重要工作。需要根据动画前期中剧本创作、美术设计、分镜头设计、设计稿几道工序的设定来逐张绘制每个镜头中角色、物体在场景中的运动。

2.2.1 原画

原画通常可以指原画设计这个流程,也可以指画原画的人。原画设计是动画创作中重要的环节,决定了动画角色的表演、动作幅度与节奏。

在动画流程中,原画是指一套动作的关键帧,是描绘运动物体关键动作的画稿,它标志了动作的开始与结束、动作的运动方向、运动幅度等一系列运动的要素。如一个抬起的手臂,抬起的最高点和手抬起之前的最低点,这两张画面就是原画。如用力挥舞手中的锤子,锤子被举起和落下这两个动作是角色动作幅度最大也是动作的开始和结束,这两张画稿就是原画(图 2-2)。

原画师是设计原画与绘制原画的人,相当于电影中的演员,按照导演意图和故事情节进行表演。只不过动画片不是原画师直接表演,而是通过画笔将表演注入动画角色身上。在绘制原画稿之前,原画师必须对导演的意图、影片的情节发展、角色的心理有深刻的了解,这样才能开始该镜头的动作原画设计。原画师必须具有良好的理解能力与表演能力,这样设计出来的角色表演才会生动鲜活,原画师也要具备良好的绘画能力,要熟练掌握运

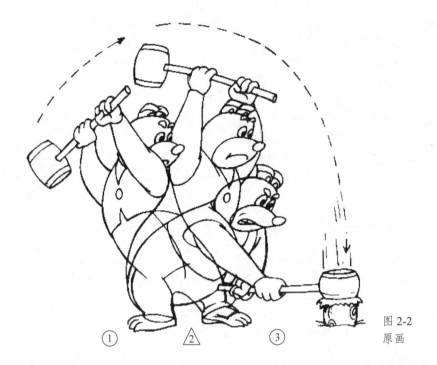

图 2-2 原画

动规律的知识。

通常原画稿的画面包括以下几个元素。

（1）画面。

（2）图层。在一些比较复杂的镜头中，我们会分层来绘制动画，不仅仅是运动的物体与场景要分层，为了节省人力，一个角色也会分若干个图层来绘制。这个时候原画稿上就要标明图层。一般图层用字母 A、B、C、D……来划分。依次排列，图层 A 最靠近背景也就是最靠后。

（3）画稿序号。原画的序号通常用阿拉伯数字加圆圈表示，如①、②、③、④、⑤……（图 2-3）。

（4）运动标尺。运动标尺是指原画师用来记录相邻两张原画间中间画的空间距离的标记。从标尺中我们大概可以了解该物体运动的速度。它是原画师与中间画师交流的工具。原画师画好原画之后将该镜头交给中间画师，进行下一道工序，中间画师通过两张原画及运动标尺来判断中间画的位置。

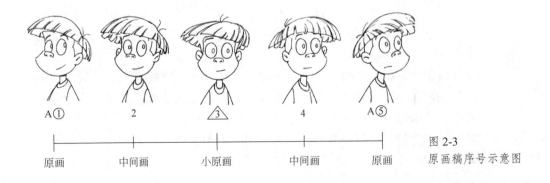

图 2-3 原画稿序号示意图

（5）如果原画师对中间画有特殊要求，则会在原画稿中写明或者配以简单的图画说明，如对动作、对造型的要求。原画师不可能把所有细微的动作变化都画出来，但是通过这些文字或图画的提示，原画师就可以将自己对动作设计的意图传达给中间画师了。

在创作原画时，原画师要根据剧本和分镜头设计的要求，首先构思表演，将角色的动作在一张草稿纸上勾勒出来，然后再逐张地在动画纸上进行创作。原画需要画的是动作的关键帧，也就是动作的开始和结束，如图2-3所示是角色转头的动作，原画就是A①和A⑤。但是若遇到比较复杂的动作，在设计的过程中就要将动作分段。分段的原则是在动作的开始、结束、转折、关键部位做分割，这样每一段动作都会有一个开始张和结束张。原画稿的张数虽然会增加，但这种做法会将复杂的动作简单化。图2-4所示是一段复杂的舞蹈动作，原画师根据舞蹈动作将动作拆分成若干段，比如21~25是一个踢腿的动作，

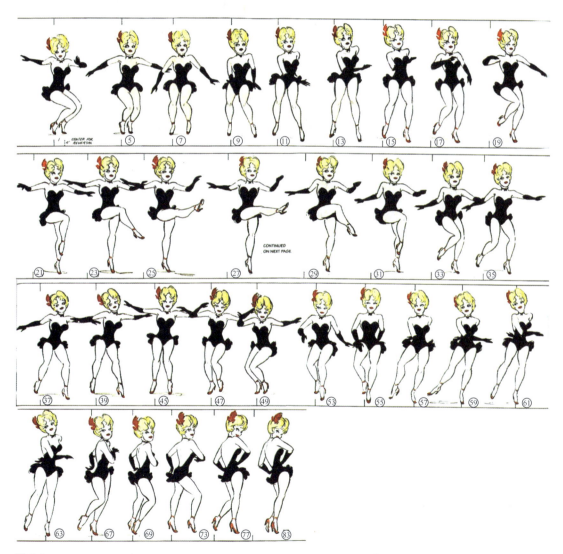

图2-4
复杂的舞蹈动作原画

27~35 是腿放下的动作。在这两段动作中原画师也画出了中间的小原画来约束中间动作，这样能够帮助中间画师理解动作，也能够使整套动作达到更好的动画效果。

2.2.2 中间画

与原画类似，中间画通常指给原画加中间画这一动画流程，也可以指画中间画的人。中间画是相邻两张原画之间的过渡画面，它的质量对动画角色运动的流畅程度及动作的细微变化起决定性作用。

在动画流程中，中间画又叫动画。它是相邻两张原画之间的过渡张，即原画之间的变化过程。中间画师需要按照角色设计师设定好的角色标准造型和原画师设定好的动作范围、张数及运动规律，一张一张画出中间画。中间画的工作非常繁重、枯燥，重复性比较强，创造性的工作较少。但是对中间画师的要求也是比较严格的，必须经过反复的对角色造型及线条的练习，才可以胜任。

中间画的制作流程：在原画工作完成后，原画师将镜头画稿用镜头袋交到中间画师手里，这个镜头袋里面放的是原画画稿、场景画稿、规格框、镜头放大稿及摄影表；中间画师仔细研究原画师对整个动作设计的意图，然后严格按照运动标尺、摄影表、原画稿上文字或画面提示的要求来完成中间画的绘制。

在绘制中间画的时候要先了解所画的镜头中角色的动作，掌握动作的节奏，然后将相邻的两张原画稿重叠放到定位尺上面，打开透光台，就可以清晰地看到两张原画的线条。然后拿一张同样尺寸的动画纸放到最上面，按照原画的要求加中间画。图 2-5 所示是加中间画的案例，图中的线段 AB、CD 是两张原画稿中的线条，需要画的中间画是 EF。

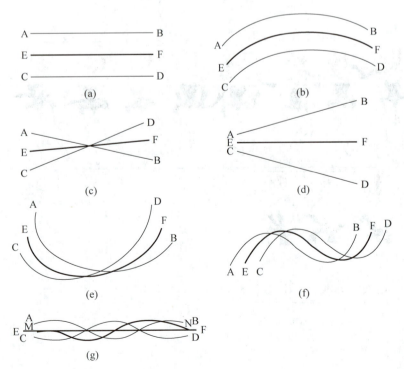

图 2-5
加中间画案例

图 2-5（a）：当原画为两条平行的直线时，在两条直线的中间位置画直线。即点 A 和 C 之间取中间位置找到点 E，点 B 和 D 之间取中间位置找到点 F，然后用直线连接 E、F 两点。

图 2-5（b）：当原画为两条弧度相同并平行的曲线，在两条弧线中间位置画弧线。即点 A 和 C 之间取中间位置找到点 E，点 B 和 D 之间取中间位置找到点 F，然后用与 AB、CD 两条曲线相同的弧度连接 E、F 两点。

图 2-5（c）：当原画为两条相交的直线时，在点 A 和 C 之间取中间位置找到点 E，点 B 和 D 之间取中间位置找到点 F，然后用直线连接 E、F 两点。注意 EF 通过 AB、CD 的交点。

图 2-5（d）：当原画为两条形成一定角度的直线时，在两条直线的中间位置画直线。即点 A 和 C 之间取中间位置找到点 E，点 B 和 D 之间取中间位置找到点 F，然后用直线连接 E、F 两点。

图 2-5（e）、（f）、（g）是曲线和波浪线的中间画画法，我们可以理解为同样一条线在沿着水平方向位移，在点 A 和 C 之间取中间位置找到点 E，点 B 和 D 之间取中间位置找到点 F，然后按照两张原画的线条形状画出曲线或波浪线。

> **随堂作业**
>
> （1）小组讨论，什么是原画？什么是中间画？
> （2）临摹图 2-5，掌握加中间画的方法。

2.3 动画的速度与节奏

在初中物理课本中，我们学习过速度是物体运动的快与慢。物体的运动是由于受到了力的作用。一个较强的力施加到物体上，物体运动速度快；一个较弱的力施加到物体上，物体运动速度慢。所以速度与施加在运动物体上的力的大小成正比。另外，在距离相等的条件下，移动的速度越快，运动物体所占用的时间越短，在动画中所用的帧数也越少；反之，速度越慢，所占用的时间越长，在动画中所用的帧数也越多。

在动画中，动画时间影响着运动速度。角色或运动的物体在动画片中的表演是以它们位置的变化和形态的变化来呈现的，如何让动画角色能够真实可信地传达故事情节、表达角色情绪，动作的节奏与速度起到了非常关键的作用。在动画中表现速度与节奏是动画运动规律必须要掌握的。

如果我们有意地去观察现实生活中不同物体的运动，就会发现所有物体的运动都不是匀速的，会有快与慢、加速与减速、延时与静止等速度的变化，动画片中的角色运动也一样要有速度的变化，这样的动作才是合乎情理、真实可信的。

速度的变化在动画片中可以分为四种类型：匀速运动、加速运动、减速运动和变速运动。

2.3.1 匀速运动

匀速运动是一种特殊的机械运动,其特点是物体运动的速度保持恒定,即速度的大小和方向均不随时间发生变化。无论是瞬时速度还是平均速度,大小和方向都保持不变。因为速度没有改变,所以物体的加速度必然为零。在实际生活中,尽管完全理想的匀速运动并不多见,但它作为理想化模型对于理解和分析各种运动现象具有重要意义。

匀速运动在动画运动规律中是指在两张原画之间,每两张中间画之间的距离完全相等,运动效果是均匀移动的视觉感受(图2-6)。在画匀速运动的物体时,应先确定好物体运动的两张关键原画,即图2-6中的①和⑤两张原画的位置,然后根据标尺在①和⑤的中间位置画3,在①和3的中间位置画2,在3和⑤中间位置画4,这样就得到了匀速向前运动的小球。

图 2-6
匀速运动

2.3.2 加速运动

加速运动是指物体在运动过程中其速度(包括大小或方向,或两者皆有)随时间持续增加的运动状态。它可以是匀加速或变加速,发生在直线或曲线上,在自然界中广泛存在。

加速运动在运动规律中是指在两张原画之间,每两张中间画画面上物体运动的距离由小到大。运动起来的效果则是由慢到快的视觉感受,通常表现力量感、速度感。如图2-7所示,在绘制加速运动时,首先确定①和⑤两张原画的位置,然后在①和⑤中间的位置画4,在①和4中间位置画3,在①和3中间位置画2。对于加速运动等快动作而言,预示性准备动作非常重要,有利于观众对快速动作的心理预知和视觉理解,避免动作快得让观众的眼睛跟不上。一个自由落体的物体下落到地面,由于物体自身重量及地心引力的作用,就会产生加速运动。

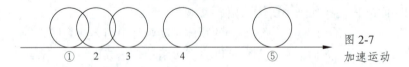

图 2-7
加速运动

2.3.3 减速运动

减速运动是指物体在运动过程中其速度(包括大小或方向,或两者皆有)随时间持续减小的运动状态。它可以是匀减速或变减速,发生在直线或曲线上,在自然界中广泛存在。

减速运动是在两张原画之间,每两张中间画画面之间的距离由大到小,银幕效果则是由快到慢的视觉感受,通常表现舒展、抒情的戏剧场面。一般来说非常慢的动作在动画设

计中应尽量避免，因为中间画距离太近如果画得不精准或间隔距离计算得不准确，动作会出现抖动的跳帧现象。如图2-8所示，在画减速运动的时候，先确定①和⑤两张原画的位置，然后在①和⑤中间的位置画2，在2和⑤中间位置画3，在3和⑤中间位置画4。

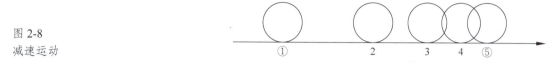

图2-8
减速运动

决定动作速度的快慢主要有三个因素：时间、空间、两张原画之间的中间画的数量。即使动作的时间长短相同，距离大小也相同，由于中间画的位置不同，也能造成细微的快慢不同的效果。另外，在运动距离相同的情况下，中间画的张数越多，速度越慢；中间画的张数越少，速度越快。

2.3.4 变速运动

变速运动是指物体在运动过程中其速度随时间发生变化的运动状态。这是一种非常普遍的运动形式，涵盖了速度大小、方向或两者同时变化的各种情况。

在日常生活中，事物的运动是复杂的，不是单一的匀速、加速、减速运动。我们观察生活会发现，一套完整的动作中会包含两种或三种速度变化。在动画创作的过程中要根据剧情要求和运动的基本规律，灵活地运用匀速运动、加速运动和减速运动。图2-9所示是小球弹跳的运动，这套动作里就包含了加速和减速运动。图中1~6小球从高处落下，由于重力的原因是加速运动；7~10小球弹起的过程由于重力作用是减速运动。同样的道理10~13是加速运动，14~17是减速运动。另外我们观察小球从地面弹起后的形态变化，这里夸张了6小球落地压扁，7弹起拉长，这样的夸张能够使小球更加有生命力。

同样的例子在图2-10中也是一样，青蛙由于重力作用，由高处落下的过程是加速运动；落地之后弹起的过程由于重力作用是减速运动。青蛙落地的时候我们要加入少许停

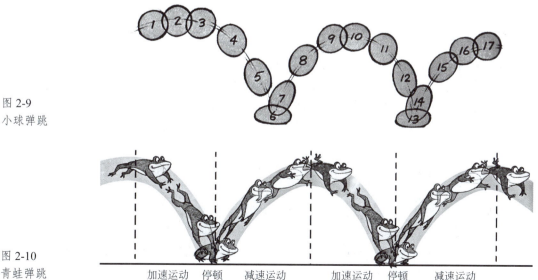

图2-9
小球弹跳

图2-10
青蛙弹跳

顿，为下次弹跳做好预备。所以看似简单的一个青蛙跳跃的动作，其实是几种速度变化的集合。

再来看看生活中的其他例子，图2-11所示的运动员跳水动作，运动员从起跳到跳起这一段是减速运动，从最高点到坠入水中是加速运动。

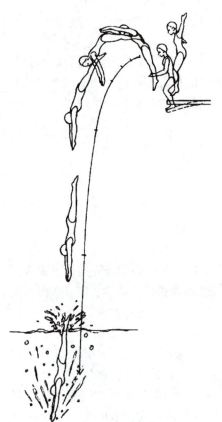

图2-11
运动员跳水

2.3.5 动画的节奏控制

动画的节奏是动画的生命，动画中的节奏是靠动画的时间、距离与速度这三个因素的合理运用来控制的。生活中，一切物体的运动都是充满节奏感的。动作的节奏如果处理不当，就像讲话时该快的地方没有快，该慢的地方反而快了；该停顿的地方没有停，不该停的地方反而停了一样。因此，处理好动作的节奏对于加强动画片的表现力是很重要的。

速度的变化是造成节奏感的主要原因，不同速度的交替使用产生不同的节奏感和韵律感，如匀速、快速、慢速和停顿等。

动画的时间、距离和中间画的张数是决定动作速度的三大因素，其中以动作幅度的影响最为关键。关键动作的动态和动作的幅度往往构成动作节奏的基础。在关键动作动态和幅度处理合理的情况下，时间和张数安排不当，动作节奏就不到位，背离物体的运动规律，视觉上就会产生不舒服感。

一般来说，动画片的节奏比其他类型影片的节奏要快一些，动画片动作的节奏也要求比生活中动作的节奏要夸张一些。整个影片的节奏，是由剧情发展的快慢、蒙太奇各种手法的运用和动作的不同处理等多种因素造成的。这里说的不是整个影片的节奏，而是动作的节奏，即快速、慢速和停顿的交替使用。不同的速度变化会产生以下不同的节奏感。

（1）快速—慢速—停止，或停止—慢速—快速，这种渐快或渐慢的速度变化造成动作的节奏感比较柔和。

（2）快速—突然停止，或快速—突然停止—再快速，这种突然性的速度变化造成动作的节奏感比较强烈。

（3）慢速—快速—突然停止，这种由慢渐快而又突然停止的速度变化可以造成一种"突然性"的节奏感。

动作的节奏对于体现剧情和塑造主角形象至关重要。因此，在处理动作节奏时，不能脱离每个镜头的剧情和人物在特定情景下的特定动作要求，也不能脱离具体角色的身份和性格，同时还要考虑到影片的风格。

随堂作业

（1）设计三组小球滚动的动画，分别表现匀速运动、加速运动和减速运动。
（2）设计一个小球弹跳的动画，掌握变速运动在一个完整的运动规律中的应用。

2.4　动画运动规律的创作方法

动画运动规律的创作方法是动画制作过程中至关重要的一环，它涉及如何准确、生动且符合自然规律地展现角色、物体的动态变化。掌握了正确的创作方法才能够准确、生动地绘制出遵循运动规律的角色和物体动作，为观众呈现出富有生命力的动画画面。

2.4.1　运动标尺

标尺也叫轨目。标尺决定了动作的速度。

如图 2-12 所示，先画出小球的运动轨迹（带箭头的直线），再在上面标示出起点和终点（①和⑤），然后再按速度变化标注位置点，当我们去掉小球，仍然能通过这些轨迹线和位置点看出这个动作的运动路径和速度变化。这个由轨迹线和位置点构成的图形，动画术语称为"运动标尺"。在原画创作过程中，通常将标尺画在第一张原画纸张右侧空白处，如图 2-13 所示原画稿中画面右侧的标尺。

在实际创作中，可以先画出运动标尺，根据速度变化分析、安排每张画的位置，方便动画的绘制。对于更加复杂的运动，通常会把动作分解成几个部分，分别画出运动标尺，再逐个部分完成动画。

图 2-12（左）
小球运动速度变化

图 2-13（下）
原画稿

2.4.2 分帧方法

在实际制作动画中，运动的时间和张数是被限定的，这时再划分标尺上的加速度、减速度就有难度。直接找出线段的中间点相对容易，我们可以用这个方法来确定全部的位置点。先画出标尺的轨迹线，再确定线的起点和终点，也就是动作的开始和结尾，这两张画被称作"原画"，也是标尺上动作的开始和结束的位置。为了避免混乱，我们要给标尺上的每张画编一个序号，原画会在序号上圈一个圆圈来标注。

如图 2-14 所示，找出线段上两张原画中间的位置。这张画可以成为中间张，中间张通常可以决定运动的轨迹和运动方式。如小球从起点到终点可以有无数种路径，当确定中间张的位置后，运动路径就基本可以确定了。在序号上圈一个三角来标注，这张是小原画。

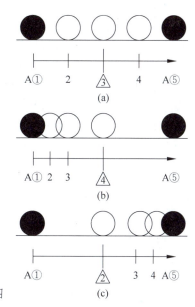

图 2-14
小球运动分帧示意图

再找起始原画和中间张之间的中间点。根据速度变化，在速度慢的部分逐步加入中间点，直到达到规定张数。

划分标尺的过程也可以称为分帧。分帧方法除了找中间点外，还可以用三分法，就是将线段平均分成三份，同时定位中间的两个位置点，这个方法较二分法难，必要时才使用。

2.4.3 运动规律绘制方法

动画运动规律的绘制方法可分为三种，分别是直接动画法、姿势衔接动画法、直接动画法与姿势衔接动画法结合法。

1. 直接动画法

一个动画镜头，由设计师一个人从第一帧画面开始，一张接着一张连续地画下去，直到画完为止，这种画动画的方法在迪士尼被称作"直接动画法"。

直接动画法的优点是：动作中的所有姿势画稿都由设计者独立完成，从而保证了姿势的准确性和生动性，动作流畅自然，设计师的创意得到了淋漓尽致的表达。

直接动画法的缺点是：工作效率低。一个几秒钟的动作，画稿少则几十张，多则几百张，全靠设计一人去完成。在动作设计中没有全局考虑，易在细枝末节上纠缠不清，却忽略了动作大结构、整体的节奏，从而导致动作设计失误，大量画稿作废。这种事倍功半的做法已经落伍，现在已经很少有设计师这样作画了。

2. 姿势衔接动画法

将动作中的一些重要的、关键的具有代表性的姿势画出来，同样也可以表达出一个动作概貌。余下的姿势则交由助手（动画绘制者）绘制完成。这种方法在迪士尼被称作"姿势衔接动画法"。

姿势衔接动画法的优点是：工作效率高。由于要表达的画稿数量相对较少，设计师得以从堆积如山的画稿中解放出来，一气呵成地完成各个动作的设计，整个工作过程变得轻松愉快，主题鲜明，又干净利落、不拖泥带水。另外这种方法要求设计师从整体全面地考虑动作的设计，动作的结构和节奏准确，可以避免返工，节省了创作成本。

姿势衔接动画法的缺点是：难以保证设计师的动作创意得到完美的表达。动作容易出现不流畅、不生动、缺乏激情和灵感的情况，所以设计师与助手要有一定的默契，并且在工作中及时沟通。

3. 直接动画法与姿势衔接动画法结合法

两种动画法取长补短，由设计师先画出动作草图，然后将草图进行动作检查，并根据设计反复修改，直到草稿大的动态感觉达到理想状态时再提炼出关键动画，然后交给助理进行加动画。这种方法既规范又不失激情和活力，也是今天大部分设计师采用的一种方法。

随堂作业

（1）画两组不同材质的小球运动，要求运用运动标尺、分帧方法来绘制，熟练掌握运动规律正确的绘制方法。

（2）用直接动画法、姿势衔接动画法、直接动画法与姿势衔接动画法结合法三种动画方法绘制同一个运动规律，体会不同的动画方法的特点和优势。

第 3 章

动画的力学原理

自然界中的运动是受到力的支配而产生的，动画片中的运动同样也要符合力学原理才能给人真实可信的感受。动画师必须熟练掌握力学原理，才能设计出符合事物运动规律、具有戏剧张力的动作。

3.1 作用力与反作用力

牛顿第三定律提到，对于每一个作用力，总有一个大小相等、方向相反的反作用力；或者说，两个物体之间的相互作用力总是大小相等、方向相反。这就是作用力和反作用力，这是生活中最常见的一对力。

3.1.1 作用力与反作用力的定义

作用力与反作用力是物理学中描述物体间相互作用的一对基础概念，它们遵循牛顿第三定律，即作用与反作用定律。

1. 作用力

作用力是指一个物体（称为施力物体）对另一个物体（称为受力物体）施加的力。这个力可以改变受力物体的运动状态（如速度、方向）或形状。例如，当你推一个物体时，

你的手对物体施加的力就是作用力。

2. 反作用力

根据牛顿第三定律，当两个物体互相作用时，彼此施加于对方的力，其大小相等、方向相反。力必会成双结对地出现：其中一个力称为"作用力"；而另一个力则称为"反作用力"，又称"抗力"；两个力的大小相等、方向相反。它们之间是可以互相转换的；任何一个力都可以被认为是作用力，而其对应的力自然地成为伴随的反作用力。例如，当一个人坐在椅子上，我们可以说人给了椅子一个向下压的力，这个力是作用力，而椅子给人一个向上托举的力，这个力是反作用力。也可以反过来，椅子托举人的力是作用力，人给椅子向下的压力是反作用力，这两个力大小相等、方向相反。

3.1.2 生活中的实例

生活中有许多这样的例子。在打排球的时候，人用力将排球击打出去，这个力就是作用力，球会在空中朝前运动。但球在空中因为受到空气阻力的影响，排球向前的动力就会减弱，速度就会减慢，空气的阻力就是反作用力。同时排球也受到重力的制约，这个力也是一个反作用力，促使排球呈抛物线运动，最终落向地面。

划船的时候，划船者用桨向后划水，对水施加向前的作用力。水对桨施加一个向后的反作用力，推动船前进。

骑自行车的时候，骑手的脚对脚踏施加向前的作用力。脚踏通过链条传递力至后轮，对地面施加向后的力。地面则对自行车施加向前的反作用力，使自行车向前行驶。

打台球时，球被球杆用力推出，沿直线向前滚动，球杆施加在球上的力是作用力。球在桌面上滚动受到桌面摩擦力的影响，球的速度逐渐慢下来，做减速运动，桌面的摩擦力是反作用力。当球碰到桌子边框的阻挡时，便会终止前进产生反弹，这也是反作用力，这时台球改变方向，向另一方向弹出，然后继续做减速运动。经过对台球运动过程的分析我们得出结论，看似简单的物体运动，其实存在着复杂的力学原理。在设计一套运动规律之前，应先分析该运动的力学原理并将运动方式、速度、运动方向等问题考虑进去（图3-1）。

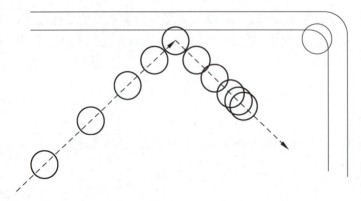

图 3-1
台球在桌面上的运动过程

作用力与反作用力是理解物体间相互作用、分析物体运动状态的基础。在现实世界的各种现象中，如机械运动、流体动力学、电磁相互作用等，都能找到作用力与反作用力的

典型应用。在动画制作中,正确应用作用力与反作用力的原理,有助于创建更加逼真、符合物理规律的动画效果。

> **随堂作业**
> (1)列举生活中的作用力与反作用力的例子,并加以分析。
> (2)临摹图3-1,体会台球在桌面上的运动过程中速度与运动方向的变化。

3.2 力的传送

原来静止的物体受到力的作用,就会从静止状态转变为运动状态。运动中的物体,受到阻力、引力、摩擦力等的影响,运动方式和运动速度就会发生改变。

3.2.1 力通过活动关节传送

物体的运动是受到力的作用而产生的,那么力是如何传递到物体本身,从而改变物体的运动状态的呢?如图3-2所示,一根绳子系住木棒的左端,从右边与木棒大致成直角方向拉动绳子时,可以看到首先是绳子被拉紧,木棒的重量好像集中于它的重心,在木棒未与绳子成为直线之前,整根木棒不会朝绳子方向移动,而只是以中心为圆心转动。直到与绳子成为一条直线时才会开始移动。

下面是一组带有活动关节的木棒,在受到不同的力的作用时产生的变化。如图3-3所示,当黑色木棒刚开始向右移动时,白色木棒以两根木棒的衔接处为轴心,顺时针(依照图片上箭头指示的方向)旋转,与此同时跟随黑色木棒有水平方向的位移。直到两根木棒处于一条直线上后,白色木棒才跟随黑色木棒运动。

如图3-4所示,快速拉扯两根木棒之间的衔接点,由于惯性,起初两根木棒仍然想要

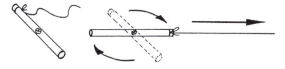

图3-2
活动关节力的传递(1)

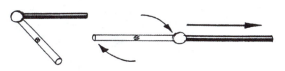

图3-3
活动关节力的传递(2)

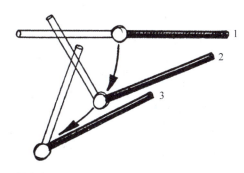

图3-4
活动关节力的传递(3)

保持原来的状态，两根木棒的末端不动，当力量持续下拉，拉力大于惯性，两根木棒末端则脱离惯性，随着拉力的方向向下运动。

如图3-5所示，这是一组更为复杂的带活动关节的木棒的运动示意图。关节点有两个。黑色木棒末端是受力点，它受到力的作用跟随带箭头指示方向的曲线运动轨迹运动，带动第二段也就是灰色木棒运动。灰色木棒连同上面的白色木棒由于惯性的作用仍然保持原来的状态（这与急加速时，车中的人会向后倾斜是同一个道理）。同理，当力由黑色木棒传递到灰色木棒时，由于惯性的作用白色木棒仍要保持其原来状态。

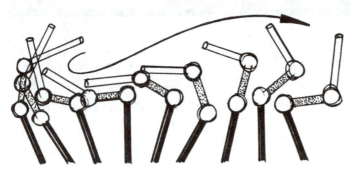

图 3-5
活动关节力的传递（4）

3.2.2 力通过有关节的肢体传送

人物、动物的运动，同样也是通过活动关节传送力量。我们通常把人体或者动物，看作一组由许多部分连接在一起的一个灵活的整体。腿是由大腿骨通过球窝关节与髋部相连，大腿与小腿之间由膝关节连接，脚则由十分灵活的踝关节连接着，手臂也同样地连接肩部。

当然，对于有生命的角色来说，当动作较慢时，肌肉有充分的时间收缩，便会阻止手臂完全被拉直。尽管如此，上述这种倾向性还是存在的。在设计角色动作时，就是要抓住这些有倾向性的动作加以夸张，动作越快，夸张幅度越大。

如图3-6所示，当手臂做由弯曲到伸直的动作时，力由肩关节传出，大臂以肩关节为轴心，向前运动。大臂运动的同时带动整个手臂向前运动，随着力逐渐传递到肘关节，肘关节推动带动小臂、腕关节及手掌向前运动，直至整条手臂完全伸直。

图3-7所示的动作也是一个手臂屈伸的运动过程，与图3-6大致相同，但是这套动作

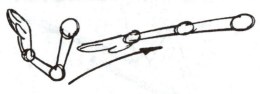

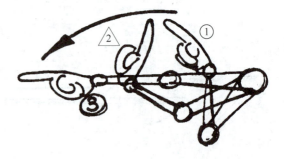

图 3-6（左）
手臂的屈伸运动（1）

图 3-7（右）
手臂的屈伸运动（2）

更富有个性、也更加细腻，注意到了运动末端腕关节及手掌的运动。图中①和③是原画，△是小原画，当手臂向前运动的时候手腕和手掌不是机械地向前运动，而是有一个与运动方向相反的运动，这样的设计使运动更生动。

一个松松握在手指中的物体，比如指挥家手里握着的指挥棒（图3-8），在手移动时，手与指挥棒的衔接处也可以理解为是一个活动关节，在手上下挥舞的时候，也可以遵循活动关节运动的方式。另外狗的跑动、停顿动作（图3-9），人物的转体动作，松鼠的跳跃、停顿动作也是如此。

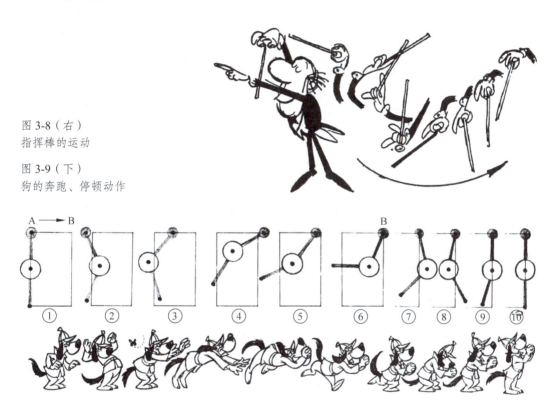

图3-8（右）
指挥棒的运动

图3-9（下）
狗的奔跑、停顿动作

随堂作业

（1）列举生活中的力通过活动关节传递和通过肢体关节传递的例子。
（2）临摹图3-2~图3-4和图3-8。

3.3 惯性运动

生活中我们会遇见大量的惯性运动，比如汽车急刹车的时候，再比如快速奔跑的人突然急停的时候。这些时候坐在车上的人和奔跑的人都会觉得有一个力迫使他们继续保持原

来的运动,继续向前,这个力就是惯性。

3.3.1 惯性的基本原理

如果一个物体不受任何力的作用,它将保持静止或匀速直线运动,这就是通常所说的惯性定律。这一定律表明:任何物体都具有一种保持它原来的静止状态或匀速直线运动状态的性质,这种性质就是惯性。惯性是一切物体的固有属性,无论是固体、液体或气体,无论物体是运动还是静止,都具有惯性。

一个大方块带着一个小方块匀速向前运动,当大方块前面有一个障碍物,大方块突然停止运动,由于惯性的运动,大方块上面的小方块继续向前做匀速运动(图3-10)。人坐在行驶的汽车中,当汽车遇到紧急情况突然停车时,这时人的身体仍然保持向前运动,这股持续向前的运动就是惯性在生活中的体现。如果我们细心观察会发现很多这样的例子,在创作动画中的角色运动时,惯性是经常用到的知识点。

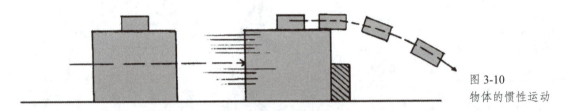

图 3-10
物体的惯性运动

3.3.2 质量与惯性的关系

在物理学中,惯性的大小与物体的质量有关。质量大的物体运动状态相对难改变,也就说质量大的物体惯性大,质量小的物体惯性小。例如,一辆40吨的大型平板车的质量比一辆小汽车的质量要大得多,它的惯性也就比小汽车的惯性大得多,因此大型平板车起步很慢,小汽车起步很快,大型平板车的运动状态很不容易改变,小汽车的运动状态则容易改变得多(图3-11)。

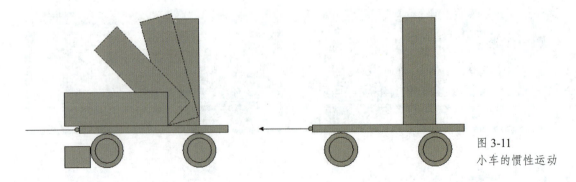

图 3-11
小车的惯性运动

轻的物体惯性很小,当受到外力的作用时,很容易改变运动状态。如推动一只玩具气球只需很少时间,手指轻轻一弹已足够使它加速移动。当它移动时,因动能很小,空气的摩擦力使它很快减速,所以不会移动太远(图3-12)。

3.3.3 惯性运动在动画片中的应用

动画片中的物体的重量感，需要依靠惯性的强弱来体现。动画师在绘画物体运动时，需要将物体材质、质量及接触面的材质等因素与惯性的关系考虑进去，才能设计出可信的运动。

有的物体运动状态容易改变，有的则不容易改变。这是由于受到物体本身质量、材质等因素的影响。一个静止的铁球，需要很大的力去推动，铁球才会改变原本静止状态向前运动。也就是说处于静止状态的铁球由于惯性的作用，需要足够大的推力才能让铁球摆脱惯性的作用，使之运动起来。同样的道理，一旦铁球滚动起来，它将保持匀速运动，而需要另一个力去阻止它。如果它遇到的障碍物足够坚实，它会被阻止；如果障碍物不够坚实则会被撞碎，它将继续前进。如果它在粗糙的表面上滚动，它会很快地停止，这是由于有很大的摩擦力使它停止运动；但如果它在光滑的桌面上滚动，因摩擦力较小，要滚动相当长的时间才会停止（图3-13）。

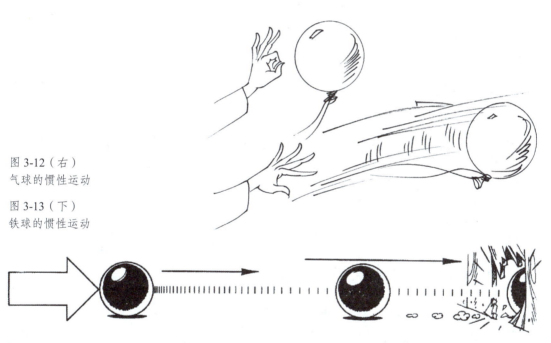

图3-12（右）
气球的惯性运动

图3-13（下）
铁球的惯性运动

人们骑自行车时如果带有较重的物品，启动、转弯和停车都较骑空车困难，这也是由于惯性的缘故。摩托车驾驶员拐弯的时候，身体都要适当向内倾斜，是为了减小惯性给改变运动状态带来的困难。

当然，动画片在表现物体的惯性运动时，不能只是按照生活中观察到的现象进行简单的模拟，应该在规律的基础上充分发挥想象力，运用动画片夸张变形的手法，设计更为艺术的表现手法。例如，为了营造汽车急刹车的强烈效果，在设计动画时，夸张表现轮胎和车身变形挤压的幅度，并且要让汽车向前滑行一小段距离才完全停下来，恢复到正常状态（图3-14）。

同样的原理在动物或人的身上也可以应用。动物在奔跑中突然停步，身体会由于惯性向前倾斜，有时要顺势翻一个筋斗或滑行一小段距离，才能完全停下来（图3-15）。

图 3-14
汽车急刹车时的惯性运动

图 3-15
兔子停止奔跑时的惯性运动

在运用夸张变形的手法表现物体的惯性运动时,要掌握好动作的速度与节奏。速度越快,惯性越大,夸张变形的幅度也越大。另外,由于变形只是出现在一刹那,所以只拍几帧就应迅速恢复到正常状态。

随堂作业

(1)列举生活中的惯性的例子。
(2)临摹图 3-10、图 3-11 和图 3-14。
(3)自选一个物体或一个动画角色表现其惯性运动。

3.4 弹性运动

弹性运动在日常生活中十分常见,例如儿童拍的皮球、大街上行走的行人、奔跑的小狗、球拍间飞舞的乒乓球等,只要注意观察,许多运动都包含着弹性运动。

3.4.1 弹性运动的基本原理

物体在受到力的作用时,它的形态和体积会发生变化,这种改变,在物理学中称为

"形变"。物体在发生形变时会产生弹力，形变消失时，弹力也随之消失。

生活中，当看到一个皮球落到地面上时，我们可能会忽略皮球的形态发生了变化，这是因为皮球落地的速度较快，人眼不能识别到皮球的形变，还有一个原因就是皮球下落过程中的形变微乎其微，肉眼几乎看不出改变。但是在动画的世界里，再快的一个动作，动画师也需要把每一个动作分解成若干张动画纸，所以在画一个看似简单的动作之前，要分析物体所受到力的影响。当一个皮球下落，由于自身的重力使皮球下落，这时皮球由于重力的作用球体被纵向拉长，当皮球接触到地面的时候受地面的阻力（反作用力）使皮球被横向压扁，从而产生弹力使球弹起（图 3-16）。

再来看看小球弹跳的例子，当球与地面接触发生形变，从而产生弹力，弹力使小球从地面上弹起，小球向上运动到一定高度，再次由于地心引力落回地面，与地面接触再次发生形变产生弹力，又弹了起来。小球在这个过程中，受到的力逐渐减小，直至弹力消失，球静止。小球受力后会发生形变，产生弹力，那么其他物体受力后是否也会发生形变，产生弹力呢？答案是肯定的。物理学的研究已经表明：任何物体在受到任意小的力的作用时，都会发生形变，不发生形变的物体是不存在的（图 3-17）。

图 3-16
球落地的弹性运动

图 3-17
小球落地的弹性运动

皮球是用橡胶做的，质地较软，里面充满了气体，因此在受力后发生的形变明显，产生的弹力大，弹得高，可以连续弹跳多次。如果是实心的木棒，则它受力后所发生的形变和产生的弹力都很小。如果是铅球，那么它的形变和弹力就更小，几乎难以感觉到。所以物体的质地影响着该物体受到的作用力、形变、弹力的大小。

3.4.2 湿面团法

在动画片中，通常夸张强化弹性运动的幅度来增加趣味性。把原本弹性运动不明显的物体画成类似于柔软的面团一样，将弹性变化夸张，这种手法叫作"湿面团法"。例如一只胖嘟嘟的小猪摔倒的过程，当小猪踩到肥皂腾空而起的时候，小猪身上的赘肉也夸张地拉长了，当小猪落地的一瞬间，整个身体压扁，最会恢复原始状态，这种拉长、压扁、还原的过程是湿面团法强化夸张弹性的基本方法（图 3-18）。

同样的道理也可以用到人的身上，人物由高处跳下，像皮球一样着地被压扁再弹起。图 3-19 所示的这套动画也运用了湿面团法。人物从高空下落身体拉长，落地身体压扁，再次弹起恢复原本形态。

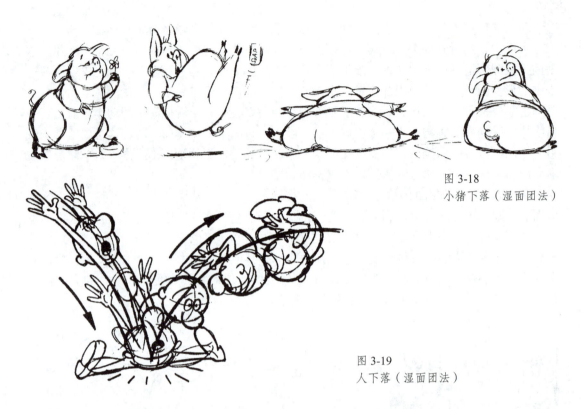

图 3-18
小猪下落（湿面团法）

图 3-19
人下落（湿面团法）

在表现弹性运动时，需掌握好速度与节奏，否则就不能达到预期的效果。由于每部动画片的内容和风格样式不同，所以不同物体弹性运动的夸张变形幅度也是不一样的，应该根据剧情和动作风格，合理地把握弹性变化的幅度大小，要灵活运用，不能刻板地生搬硬套该方法。

随堂作业

（1）列举生活中的弹性运动的例子并临摹图 3-17、图 3-18。
（2）自选一个物体或一个动画角色设计其弹性运动。

3.5 曲线运动

生活中存在着大量的曲线运动，例如飘动的国旗、松鼠的尾巴、艺术体操运动员摆动的丝带等，都是曲线运动。

3.5.1 曲线运动的基本原理

物体运动的轨迹是曲线的运动叫作曲线运动。曲线运动是由于物体在运动中受到与它

的速度方向成一定角度的力的作用而形成的。动画运动规律中曲线运动的概念与物理学中所描述的曲线运动虽不完全相同,但物理学中阐述的这一原理,同样可以帮助我们理解动画动作中曲线运动的某些规律。

动画动作中的曲线运动,大致可归纳为三种类型:弧形曲线运动、波形曲线运动、"S"形曲线运动。其中,弧形曲线运动比较简单,波形曲线运动和"S"形曲线运动比较复杂,是研究动画动作中曲线运动的主要内容。

曲线运动是动画中经常运用的一种运动规律,它能使角色以及自然形态的运动产生柔和、圆滑、优美的韵律感,还能表现各种细长、轻薄、柔软及富有韧性和弹性的物体的质感。下面分别讲述这三种类型曲线运动的基本规律。

3.5.2 弧形曲线运动

凡物体的运动路线呈弧线的,皆可称为弧形曲线运动。如用力抛出的球、手榴弹及大炮射出的炮弹等。重力及空气阻力的作用不断改变其运动方向,它们不是沿一条直线,而是沿一条弧线(即抛物线)向前运动的。图3-20所示的物体由抛力向前推送,受到向后的空气阻力,以及受到向下的物体自身的重力作用,所以它的运动规律形成弧形曲线形态。

弧形曲线运动在生活中很常见,如短尾巴动物尾巴的运动,动物的尾巴与臀部相连,以臀部与尾巴的交点为支点,尾巴的运动是弧形运动。图3-21所示的是一套循环动作。①和②是尾巴向右摆动,运动到③的位置时,尾巴停止向右摆动,但尾巴末端由于受到惯性的作用仍然向右运动,所以③改变了曲度与②相反。而尾巴运动到③的位置时已经达到运动最右端,开始向左运动。③和④是尾巴向左摆动,当运动到①的位置时,尾巴停止向左摆动,尾巴的末端由于受到惯性的作用仍然向左运动,完成一次循环。

再如人的手和脚的运动路线也呈弧形曲线运动。图3-22所示的是人的手臂向下运动的过程,手掌与手臂之间由腕关节相连,手掌对于手臂属于跟随运动。当手臂下落的

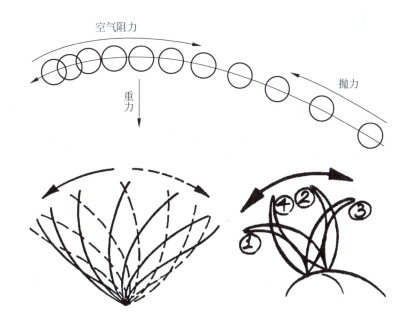

图 3-20
弧形曲线运动轨迹

图 3-21
动物尾巴弧形曲线运动

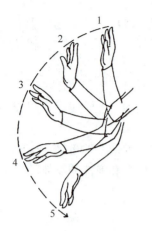 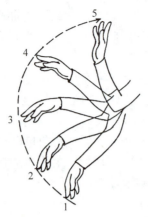

图 3-22
人手臂上下摆动的轨迹

过程中，手掌由于惯性仍然保持原来的状态，图中 2 的手掌较 1 向后倾斜。然后惯性消失，手掌的动作追赶上手臂的运动。右图为手臂上扬的运动。同样的道理，手掌对于手臂来说是跟随运动，它上扬的动作滞后于手臂。5 位置时手掌完全摆脱惯性，手指出现上扬的动作。这套动作也是匀速运动。可以在课后尝试练习不同速度、不同节奏的手臂运动。

韧性较好的草或细长的树枝在被风吹拂时，会呈现弧形曲线运动，也有可能同时呈现波形和"S"形曲线运动（图 3-23）。

图 3-23
随风摆动的草的曲线运动

3.5.3 波形曲线运动

较柔软的物体在受到力的作用时，其运动路线呈波形，称为波形曲线运动。

在物理学中，把振动的传播过程称为波。例如，把一根具有一定弹性的绳索一端固定，用手拿着另一端向上抖动一下，就会看到一个凸起的波形沿着绳索传播过去，这就是最简单的波。当用力不断地将绳索一端上下振动时，就会看到一个接一个凸起凹下的波形沿绳索传播过去，这就是一般的波动过程，如图 3-24 所示。

将轻薄而柔软的物体的一端固定在一个位置上，当它受到风力的作用时，其运动规律就是顺着力的方向，从固定一端渐渐推移到另一端，形成一浪接一浪的波形曲线运动。

旗杆上的彩旗或束在身上的绸带，在受到风力的作用时就会呈现波形曲线运动。如图 3-25 所示的旗帜的运动，小球的外轮廓线的运动就是波形曲线运动。小球的滚动代表着风的吹拂，小球滚动到哪里，哪里就是波峰。下凹的部位就是波谷。小球继续向前运

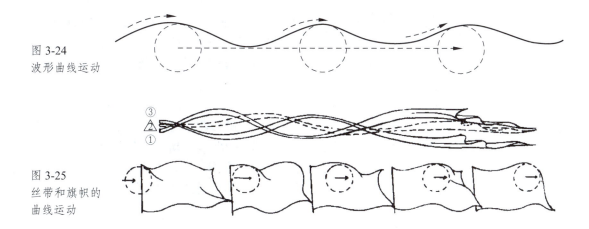

图 3-24
波形曲线运动

图 3-25
丝带和旗帜的曲线运动

动,直到滚动出旗帜以外,这样旗帜一条边的动画就完成了。旗帜另一条边的动画参照上条边缘,波峰对波峰、波谷对波谷就可以了。

在表现波形曲线运动时,必须注意顺着力的方向,一波接一波地顺序推进,不可中途改变。同时还应注意速度的变化,使动作顺畅圆滑,形成有节奏的韵律感。波形的大小也应有所变化,才不会显得呆板。

3.5.4 "S"形曲线运动

"S"形曲线运动的特点:一是物体本身在运动中呈"S"形,二是其尾端的运动路线也呈"S"形。

最典型的"S"形曲线运动是动物的长尾巴,如松鼠、马、猫、虎、狮子等动物的尾巴在甩动时所呈现的运动。尾巴甩过去,是一个"S"形;甩过来,又是一个相反的"S"形。当尾巴来回摆动时,正反两个"S"形就连接成一个"8"字形运动路线(图 3-26)。

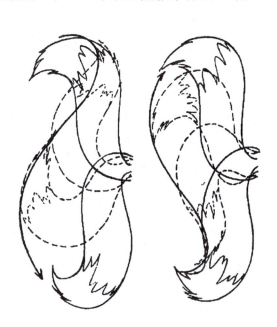

图 3-26
松鼠尾巴的"S"形曲线运动(1)

如图 3-27 中箭头所指的方向是动物运动的方向，连接动物尾巴的线条是动物运动的路径，图中的小圆球是尾巴与身体的连接处，此图将动物的身体略去，更直观地展示出动物尾巴的跟随运动。动物尾巴的运动轨迹是"S"形曲线。狮子尾巴和布料飘动的"S"形曲线运动如图 3-28 和图 3-29 所示。

以上所讲的只是曲线运动中一些基本规律。在实际工作中常常会遇到一些运动路线比较复杂的物体，既有波形曲线运动，又有"S"形或螺旋形曲线运动。例如，旗帜或绸带迎风飘扬就不仅仅是波形曲线运动，常常穿插着"S"形曲线运动；龙在空中飞舞，金鱼尾巴在水中摆动，也都是比较复杂的曲线运动。因此，在理解了这些基本规律以后，还必须在实际工作中加以组合和变化，并灵活运用，才能取得生动逼真的效果。

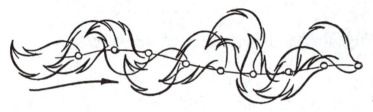

图 3-27
松鼠尾巴的"S"形曲线运动（2）

图 3-28（左）
狮子尾巴的"S"形曲线运动

图 3-29（下）
布料飘动的"S"形曲线运动

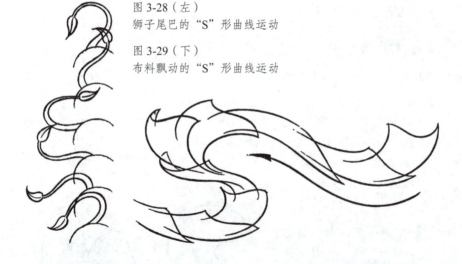

随堂作业

（1）列举生活中的曲线运动的例子并临摹图 3-20、图 3-21、图 3-24 和图 3-26。
（2）自选一个物体或一个动画角色设计其弧形曲线运动。
（3）自选一个物体或一个动画角色设计其波形曲线运动。
（4）自选一个物体或一个动画角色设计其"S"形曲线运动。

第 4 章

动态设计中常见的运动规律

在动画运动规律中存在着一些共性特征，如预备动作、动作的停顿、跟随动作和重叠动作、动作的循环、夸张、动作的交搭等。本章将具体介绍这些常见的运动规律。

4.1 预备动作

无论是电影还是动画，都是在给观众讲故事，创作者要有意识地将观众的注意力引导到故事情节中，让观众看到故事情节中的关键动作，从而了解故事的情节线索。那么在设计这些关键动作的时候，动作的预备和动作的预感就是一个很好的方法。

4.1.1 动作的预备

动画大师比尔·迪特拉曾说过："动画中只有三样东西，预备、动作、反应。这些足以涵盖其余的因素。学会把这些做好，你就能够做好动画。"可见预备动作的重要性。其中，预备是要告诉观众角色想要做什么；动作是角色具体的行为；反应是告诉观众角色的动作已经完成。

在动画设计中预备动作很容易被忽略，但它却是最重要的。观众看到预备动作，他们在心理上便能够理解并跟随故事情节。预备动作是主动作前的准备动作，运动主体在向

某一方向运动前会呈现一个反方向动作，目的是积聚力量以完成主动作。动作开始之前一般都会有一个适当的时间停顿，以让观众清楚地看到动作是如何开始的。预备动作有些明显，有些不明显。动作强烈则预备动作幅度大；动作柔和缓慢，则预备动作幅度小。

生活中预备动作虽然没有动画片中动作幅度夸张，但也是真实存在的。比如拉弓射箭，箭要向前运动，射手需要将弓弦向后拉满，这样箭才会借力向前运动，这个向后拉弓弦的动作就是预备动作。

图 4-1 所示的是角色挥舞手臂击打的动作。在动作开始之前，一般会有适当的停顿，以便让观众清楚地看到动作是如何开始的。然后角色向后挥舞手臂做出预备动作积聚力量，预备动作的幅度与向前击打的动作力度大小成正比，最后快速地向前挥舞手臂击打。

图 4-2 所示的是人用力挥动斧头砍树的动作，图中 1 至 3 是预备动作。角色要向前挥舞斧头砍树，需要先向后运动积聚足够的力量，然后再向前挥出。这段预备动画可以很好地体现出角色挥舞斧头的力度，使整套动作真实可信，富有节奏感。

在跑步中预备动作更显著。起跑前身体先向后运动积聚力量，然后用后脚的推力推动身体向前奔跑（图 4-3）。

预备动作的速度、力度、幅度决定了主动作的程度，而且与主动作成正比。预备动作的力度一般是根据情节设定、角色情绪、质量、体积等因素而定。预备动作一定要与主动

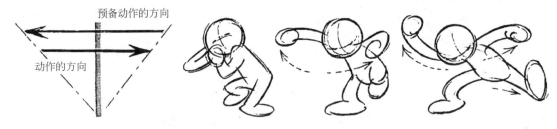

图 4-1
人物击打的预备动作

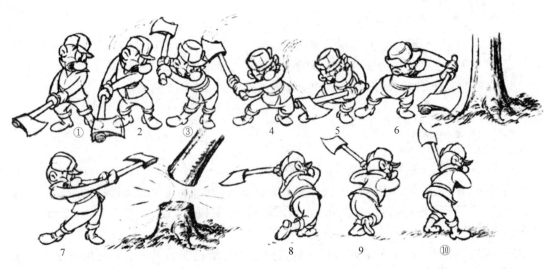

图 4-2
人物挥动斧头砍树的动作

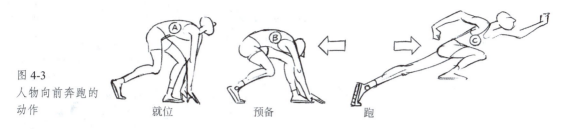

图 4-3
人物向前奔跑的
动作

就位　　　　预备　　　　　　　跑

作相符合。

　　预备动作的长短会影响到随之而来的主动作的速度。如果能把观众的注意力引导到期待将要发生的事情上，那么当这个动作发生时，即使快到看不清楚细节，观众也能够理解该动作。预备动作很充分，主要动作只需暗示一下，观众就会接受它。比如一个角色冲出荧幕，我们把向后的预备动作做好了，那么只要用一两张向前的动画，再加上少许速度线或一股灰尘就能暗示角色已经冲出去了（图4-4）。

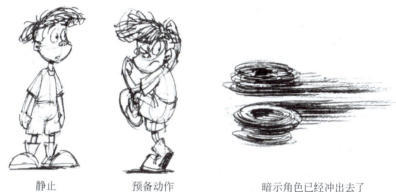

图 4-4
人物快速奔跑的动作　　　　静止　　　　预备动作　　　　　　暗示角色已经冲出去了

　　上面列举的都是动作幅度大、速度快的动作，它们的预备动作幅度明显。但是动作幅度小、速度慢的动作同样也存在预备动作，只不过这些预备动作幅度小，经常被我们忽略。图 4-5 所示的是角色坐在椅子上，然后站起来的动作。当人从坐到站时，如图中标记2 的画面，身体先向后仰、做向前倾的预备动作，图中标记 3 的画面是身体向前倾，是身体向上直立的预备动作。这些微妙的预备动作看似简单，却可以增强角色动作的感染力和真实感，只有通过细心观察生活才能把动作的细节设计合理。

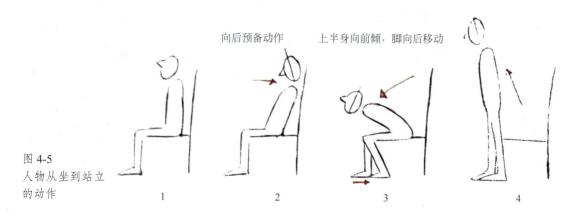

图 4-5
人物从坐到站立
的动作

　　　　　　　　　向后预备动作　　上半身向前倾，脚向后移动

1　　　　　　　2　　　　　　　3　　　　　　　4

再如图4-6所示的写字动作，手从1悬空到3落下写字，中间加一个小小的抬笔动作2，会让观众觉得他在思考。

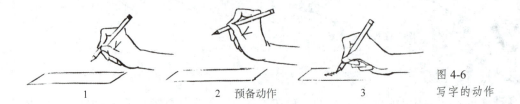

1　　　　　2 预备动作　　　　　3

图 4-6
写字的动作

4.1.2　动作的预感

动作的预感就是在关键动作开始之前，加一个能起到预示作用的画面，给观众造成心理暗示。

这里需要着重强调的是：动画家成功的诀窍之一就是要懂得如何准时将观众的注意力吸引到银幕上需要的地方去。要防止观众由于没有注意到某一关键性动作以致失去了故事情节的线索。尽管每个人的情况不尽相同，但人们的思想活动可以预先估计到。因此，其反应也是可以充分加以利用的。

当银幕上的画面静止时，观众的注意力平分到每一个画面中的物体上，如果其中一物体突然动起来，观众的眼睛会在 $\frac{1}{5}$ 秒后转向它，运动是能吸引注意力的。因此，在主要动作前加一个预备动作或关键画面，就能保证观众注意到即将发生的动作。如踢球前将脚向后收缩，观众就会将注意力集中到这只脚的动作上。

图 4-7 分别是《白雪公主》《睡美人》《小鹿斑比》中的截图。这几个图的动作预感都是通过角色的眼神和表情来传达的。看到第一幅图，白雪公主和几个小动物从窗外向屋内看，人们就会联想她们在看什么呢？自然就引出了悬念。第二幅图是几个仙女惊恐地看向一个方向，也会给观众造成悬念，她们看到了什么这样惊慌。第三幅图小鹿斑比在妈妈腿下，害羞好奇地看向前方，观众的注意力会被它的情绪与视线所引导。这样通过对角色动作预感的设计，可以引导观众把注意力放到我们想表达的情节上。

图 4-7
预感应用的案例

随堂作业

（1）临摹图 4-2 的动作，画人物挥斧砍树的预备动作。
（2）设计一组动作，角色自选、情节自定，要求体现出预备动作。

4.2 动作的停顿

动作的设计要注意节奏的设定，有紧凑有松弛，这样才有美感。动作的停顿，就是松弛的过程，如果动作没有停顿，就没有节奏，没有重点，自然也达不到理想的效果。

4.2.1 影响动作停顿时长的要素

动作停顿的时间长度与运动主体自身的质量与特征有关。如一个胖而笨重的人，为了表现他的笨拙迟缓，在动作设计中动作的停顿时间要长一些；相反如果是一个瘦而灵敏的人，他的动作停顿时间要短一些。

动作停顿所需的时间长度与角色的情绪和剧情需求有关。比如一个角色由于受到惊吓做出一个动作或因疼痛闪避危险而退缩，表现为肌肉突然痉挛收缩，他的动作的停顿会很快。如果在这种情节中角色动作的停顿时间过长，这种惊吓或疼痛的效果就表现不出来。在创作这种快速的停止动作时，要注意画好身体其他部分的交搭动作，比如头发、手臂、服饰等，这样才可以使突然停止的动作流畅逼真。

4.2.2 动作的停格基本规律

在一个镜头中，起动作主导作用的关键画面，可以多停格，让观众看清楚动作姿态，帮助理解动作；当动作目的改变时，可以适当停格；在同一目的动作的进程中，产生动态更换、力量改变、重心转移等动作转折处，可以少停或者不停格；在一个连贯动作中间，不应该停格。

4.2.3 停顿时间的把握

动画中的停顿，好比写文章所用的标点符号。在一篇文章中有顿号、逗号、句号、段落等，这是为了让读者读起来通顺、流畅，便于读者念出文章句子的节奏和韵律。动画中的停顿，就像讲话和写文章一样，有连续、间歇、停顿、休止等。当然，在实际绘制时，还需根据动作的具体情况而定。

停 1~3 格不属于停格范围，这样的停顿人眼几乎感觉不到，画面仍然运动流畅；停 4~6 格，其效果只是动作略微有间歇，即前一个动作刚刚完成，后一个动作紧接着开始，

动作与动作之间仅仅是短暂的时间间隔，使人有动作的顿挫感；停 8~12 格，其效果是动作上的适当停顿，常用于强调关键动作的姿态和角色的关键表情；停 12 格以上，是较长的时间停顿，常常适用于一个时间较长的动作，或一组连续性动作结束后的休止状态。

当画面出现停顿或静止的时候，要更加注意该画面中的角色造型、构图、色彩等要素，因为与动态画面不同，静止画面中的细节更容易被观众看到。

> **随堂作业**
> （1）注意观察生活（或影片），仔细体会动作停顿的作用，并分组讨论。
> （2）学生自选情节进行表演，表现连贯动作中的停顿，并讨论停顿对这套动作的作用。

4.3 跟随动作和重叠动作

动画中有一些复杂情节需要一系列动作来展示，那么一套复杂的动作如何才能行云流水，动作与动画之间如何衔接才能自然流畅？动画师们经过长期的实验，最终发现跟随动作和重叠动作能够完美地解决这个问题。

4.3.1 跟随动作

角色身上会有一些附加物品，如衣服的后摆、帽子上的羽毛、服饰上的飘带，还有尾巴、长耳朵、头发等，这些物体的运动是由主体运动带动的，所以这些物体的运动叫作跟随运动。跟随物体的动作是受主体运动牵引而来的，一般会在主体开始运动时稍滞后几帧，并在主体停止运动后持续运动几帧，它们的动作多少有些独立性，但运动速度、轨迹、幅度都受到主体运动的影响。

跟随物体的动作受到以下三个方面因素的影响。

（1）运动主体运动的方向、幅度、速度影响着跟随物体的运动状态。跟随物体的方向与运动主体的方向相同，主体运动幅度越大跟随物体幅度越大，主体运动速度越快跟随物体速度也越快。

（2）跟随物体的运动受到它本身的重量和柔韧性的影响。如果跟随物体非常柔软、轻盈，那么它受到运动主体的影响会更大并多伴随"S"形曲线运动；如果跟随物体质量大，柔韧度差，那么它运动起来受到主体影响的因素要小一些，自身运动的独立性更强。

（3）跟随物体的运动受到空气阻力的影响。空气阻力大，跟随物体受到主体的影响则越小；空气阻力小，跟随物体受到主体的影响则越大。如披着斗篷的人，斗篷是附着物体，当角色向前走的时候，斗篷受到人向前行走的牵引力，做跟随运动向前，但是由于斗篷的面积比较大，受到空气阻力的影响会相对大些。如果空气阻力大，比如遇到大风天气，那么披着斗篷的人要带着斗篷向前行走会很吃力；空气阻力小，风很小或无风的天

气，人披着斗篷向前行走就很轻松。

我们来看看帽子上羽毛的跟随运动。如图 4-8 所示，羽毛的运动是跟随人的运动，人运动的牵引力传到羽毛上还需要一段时间，所以羽毛较身体和帽子的运动滞后。同样的例子还有女孩走路、跑步或转身时拖在头后的马尾辫。

再来看松鼠尾巴的跟随运动。图 4-9 所示的是松鼠奔跑跳跃到停止的动作，图中松鼠的身体是运动主体，松鼠的尾巴是跟随物体。当身体上蹿下跳时，尾巴跟随身体沿着身体的运动轨迹做曲线运动。身体的动作比尾巴的运动快一些，当身体停止运动后，尾巴由于惯性仍然保持原来的运动，直至动作完全停止。

如图 4-10 所示，一只狗长着大大的下垂的耳朵，当狗静止不动时，耳朵垂直向下；当狗加速离去，耳朵由于惯性仍停留在原来的位置上。当向前的力量大于惯性后，耳朵随着向前，只要狗的速度不慢下来，耳朵就一直拖在后面。如果狗的速度慢下来并突然停止，耳朵由于惯性仍然向前运动，然后由于身体和头部静止，耳朵受到头部力量的牵引，

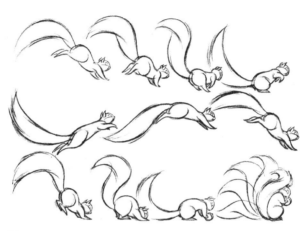

图 4-9
松鼠奔跑尾巴的跟随动作

图 4-8
羽毛的跟随动作

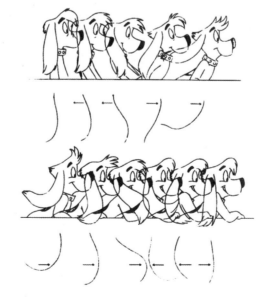

图 4-10
狗耳朵的一组跟随动作

停止向前的运动,再由于重力的原因,下垂最后停止。

跟随运动不仅仅只存在于小巧轻柔的物体上,当一个人拉着一条绳子,绳子另一端猛然间受到了巨大的力的牵引时,人也会像松鼠的尾巴、帽子上的羽毛一样,成为跟随物体,做跟随运动(图4-11)。

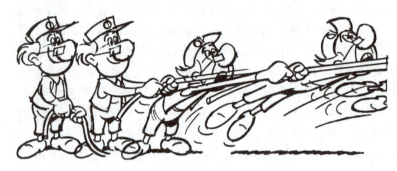

图 4-11
人物被拖拉的跟随运动

另外,角色自身肥胖松软的部分,比如臀部、女人的胸、肚子上的赘肉,都存在跟随运动。在动画表演中还有更夸张的跟随运动,如高飞狗(Goofy)的肌肉组织运动会比骨骼的运动慢,肌肉组织也做跟随运动。这个运动之后的尾随被称为"拖曳",它把一个宽松并且结实的体形生动地表现出来。

4.3.2 重叠动作

一个复杂的全身动作在运动的过程中身体的各个部位的运动不是同步的,而是有先后的次序,这就产生了各部位之间运动的重叠。

人或动物能运动是因为有活动关节的存在,手臂的运动是由肩关节这个活动关节来实现的,腿部的运动是由髋关节这个活动关节来实现的。人体的活动关节有颈关节、肩关节、肘关节、腕关节、手关节、髋关节、膝关节、踝关节等。人体能够做各种各样的运动就是靠这些活动关节实现的。

如图4-12所示,当角色听到有人从后面叫他时,头部先运动起来,做转头的动作

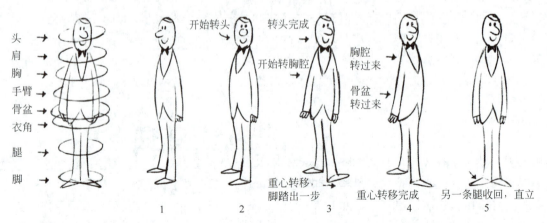

图 4-12
角色回头的动作

（图中2），与此同时，当头转了一半的时候身体跟上头的运动也转过来直到全身转过去。然后脚跨出一步做转身的动作，将身体重心转移到跨步的腿上（图中3），随着跨出的脚落地，骨盆带动身体完全转过来，重心转移到跨步的腿上（图中4），然后将另一条腿收回完成转身动作（图中5）。请注意除了身体各部位的运动，身体上附着的物品如衣角，也是我们要考虑的重叠动作。

在做动作设计的时候，要考虑将身体各个部位的动作做先后次序的设计，这样才会得到真实生动的动作。

> **随堂作业**
> （1）临摹图4-9、图4-10，注意跟随运动。
> （2）设计一套跟随运动，可以自由选择角色和情节。

4.4　动作的循环

在生活中，有许多事物循环往复地做同样频率、同样轨迹动作的情况，比如匀速奔跑的人物或动物、转动的风扇、摆动的钟摆、匀速行驶的汽车等。在这种情况下，我们可以运用动作的循环来节约时间成本、人力成本和资金投入，动作的循环在动画创作中是经常被使用的方法，下面介绍不同事物循环动作的规律。

4.4.1　物体的循环运动

坚硬无韧性的物体的循环运动，如活塞、钟摆、匀速行驶的汽车等，这种运动循环比较简单，是沿直线或弧线循环运动，画出一套完成动作后，可以重复播放来实现持续的运动效果。

如图4-13所示的钟摆的运动，我们可以先绘制出钟摆从左到右（图中1~9）的一套动作，再将拍摄顺序倒过来循环使用。钟摆沿弧线来回往复地运动，注意钟摆运动的节奏不是匀速的，在运动到两个最高点时会缓慢下来，动画张数密集。

带有柔软性的物体的循环动作相对要复杂一些，它们的形态会受到外力的作用而产生形变，在循环动作中这种物体两个方向的运动形态是不同的，要单独设计动画。

风中飘动的旗帜，旗帜是柔软的，在受到风力的作用下做曲线运动。自然界中风的力量是不稳定的，所以旗帜的曲线运动的幅度不是完全一致的，在设计这种有变化的循环动作时，要先绘制出三套以上首尾相接的完整动作，然后将这三套或更多的动作打乱顺序循环播放，这样能够得到更自然逼真的运动效果。在画循环运动时，如果没有特殊情节的需求，建议使用匀速或微小的变速运动，这样旗帜飘起来时动作重复多次才会自然流畅，如果旗帜在飘动的某几帧中运动速度太快，循环播放以后，会产生有节奏的强烈的变速运动（图4-14）。

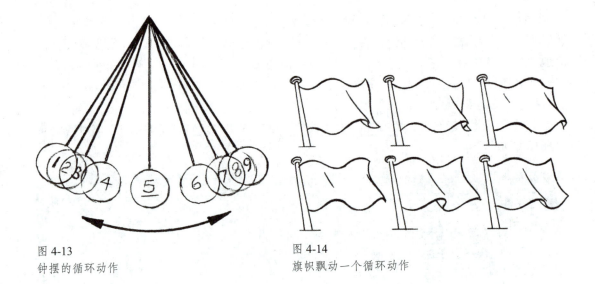

图 4-13
钟摆的循环动作

图 4-14
旗帜飘动一个循环动作

同样,火的燃烧在自然界中也不是重复的,但是为了减少工作量,通常也被设计成循环动作。我们需要人为地将其归纳成三套以上不同的完整动作。循环数量多少,要看实际情节的需要而定。烟是另一个需要做循环动画的例子,循环到后来,在顶部需要越来越密,然后速度减小,随之消散。下雪下雨同样如此,为了更逼真,一般需要画出若干层。通常情况我们分为前层、中层、后层来画,每层的循环长度也不相同。前层的雨雪浓密一些,速度要快一些。中后层的雨雪稀疏一些,速度慢一些。在后面的章节中会详细讲解这些自然现象的运动规律。

4.4.2 角色的循环运动

角色的循环动作非常常见,比如飞翔的鸟、奔跑的人、拉锯、眨眼睛等。这些循环动作相对更复杂一些,他们不像物体是靠外力的作用而循环运动,角色的循环运动有外力作用,但更多的是自身内力作用。所以在设计角色的循环动作时,要考虑角色自身力量的因素。

图 4-15 所示的是一套鸟飞翔的完整动作。图中①~⑥鸟用力向下挥动翅膀,这是由于空气阻力的原因,向下挥动翅膀的运动较慢,空气阻力向上托起鸟的身体,所以⑥身体达到最高点。图中⑥~⑨是翅膀向上抬起,这时翅膀受到空气阻力小于翅膀向下的阻力,所以运动速度略快,而身体也由⑥的最高点逐渐向下到⑨的最低点。注意①和⑨两张鸟身体位置的衔接,⑨是鸟的身体最低点,也是第一个循环的结束。①是下一个循环的开始,鸟的身体略高于⑨。从这个例子中可以看出,有生命的物体的运动要考虑外力与内力综合的力的作用。

图 4-16 所示的是一个人推拉锯的循环动作,图中①~⑨向前推锯子的时候,锯条穿过被切割的物体受到很强的阻力,所以向前的推力需要很大。为了表现力量的强度,人物的运动不能只是手臂的弯曲和伸直,还需要借助上半身与手臂共同前后移动增加力度来推动锯子。图中①~⑤整个身体重量向前推移,积聚力量,当向前的推力足够时,图中⑤~⑨猛然把锯子推向前去,这一段是加速运动。图中⑨~⑮是向后拉回锯条的动作,把

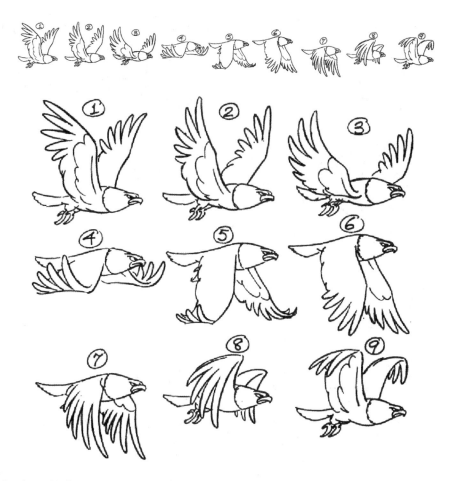

图 4-15
鸟飞翔的循环动作

锯拉回来的动作对"锯"的作用，不需要太大力，就不那么复杂。身体和锯子向后运动只画中间动画就可以了，需要注意动作的重叠，这样整套动作就会更自然流畅。

除了前面两个角色全身循环动作之外，在动画中也有许多角色局部的循环动作，比如眨眼，在动画流程中可以靠分层绘制来节约成本，循环运动的局部单独用一个图层来绘制。图 4-17 所示的是眨眼的一套完整动作。如果眼皮向上和向下利用同一套动画，那么动作很容易产生混乱，特别是特写镜头时更明显。在这种情况下，最好将两套中间动画位置安排得不完全一样。注意观察，眼睛闭上的时候是眼皮微闭，马上完全合上，是一个加速运动；而眼睛睁开的时候是微微睁开一点儿，然后马上还原到完全睁开的状态。这个只是一般规律，当人物精神状态不同时，会有不同的变化。

图 4-18 所示的是拟人化兔子行走的一套循环动作。一般在动画绘制过程中，为了节省时间和资源，会将一些动作设计成循环的，这样只要画出一套完整的动作就可以循环使用，想要兔子走多久就可以走多久。画这样的动作时，第 1 张画稿和第 8 张画稿要可以衔接上，这样动作的衔接处才会流畅。

循环动作能够极大地减少工作量、降低制片成本，是动画创作中经常用到的技术手法。在动作设计中要想设计出自然流畅的循环动作，要充分考虑动作中涉及的力学原理、运动的基本规律、动作的节奏设定和情节表演等几个方面的因素。在循环的设计中要在成本与动态效果中找到平衡点，不能因为一味地追求降低成本而损失动态效果。

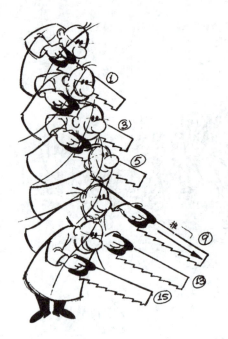

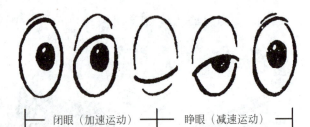

图 4-16（左）
人物推拉锯子的动作

图 4-17（右）
眼睛循环动画

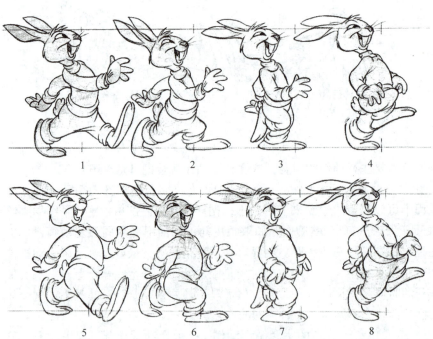

图 4-18
拟人化兔子走路的循环动作

随堂作业

（1）临摹图 4-13 钟摆的循环动作，并在摄影表中设置多次循环动作。

（2）临摹图 4-16 人物推拉锯子的动作，并在摄影表中设置多次循环动作。

4.5 夸张

文学家高尔基曾经说过:"夸张是创作的基本原则。"无论是文学还是动画艺术,夸张手法的运用都会为作品添色。夸张通过把对象的特点和个性进行夸大,增添一种新奇与变化的情趣。通过对人或物的形态夸张渲染,可以引起人们丰富的想象,激发人们的兴趣。

在动画的创作中,这一特征尤为突出。动画的表现形式是漫画化的,每一个角色的特征和它表现出来的动作都是经过艺术处理的。下面就来分析动画中如何夸张。

4.5.1 动作的夸张

动作的夸张,主要体现在动作幅度的夸大,包括对角色身体躯干、四肢位置移动距离的夸大,面部表情的夸张,以及情节设计的夸张。先来看看动作幅度的夸张。

图 4-19 所示的是一个角色受到惊吓的反应,这套动作夸张了躯干和手臂动作的幅度,更在动作设计中在"惊"的姿态上做文章,使其"吓了一跳",设计了跳起腾空的动作,同时夸张嘴巴的动作——拉长张开的嘴巴,姿势设计运用了夸张手法,极具趣味性。

图 4-19
角色受惊后夸张的动作(1)

图 4-20 所示的也是角色受到惊吓后的反应。除了角色自身肢体动作的夸张,角色身上的附着物体如帽子、鞋子、耳朵等也可以作为动作夸张的设计元素,如图中角色在受到惊吓时帽子和鞋子脱离身体,耳朵直直地竖起。

再来看看情节设计的夸张。情节设计的夸张是结合剧情需求、影片风格、角色情绪等因素进行的艺术化夸张处理,形成情理之中、意料之外的情节设计。动画片《猫和老鼠》整体基调是卡通式的夸张,其中许多情节的设计就运用了动画夸张的手法,猫追逐老鼠被老鼠戏耍,过程中出现很多反常规的夸张设计,如图 4-21 所示,猫从高空坠落到一棵粗壮的树上,结果猫骑在大树上将树劈成两段;猫的身体被电线拦截成几段还会恢复如初,继续追赶老鼠;猫的身体被碾压、击打变形,等等。这些情节只存在于动画的世界中,这种夸张的手法正是动画的魅力所在。

图 4-20
角色受惊后夸张的动作（2）

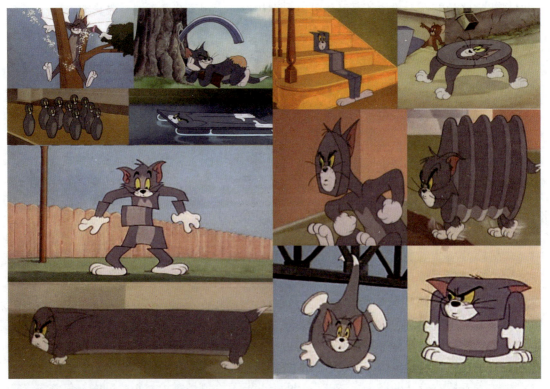

图 4-21
动画片《猫和老鼠》中夸张的动作设计

图 4-22 所示的是角色扔棒球的动作，该动作中夸张了角色的预备动作。为了加大扔出的力量，将预备动作设计成身体以骨盆为轴心，一条腿高高抬起发力，带动身体腾空旋转一周然后落地扔出。整套动作虽然不符合我们日常的认知，但却突出了角色的个性，生动有趣。

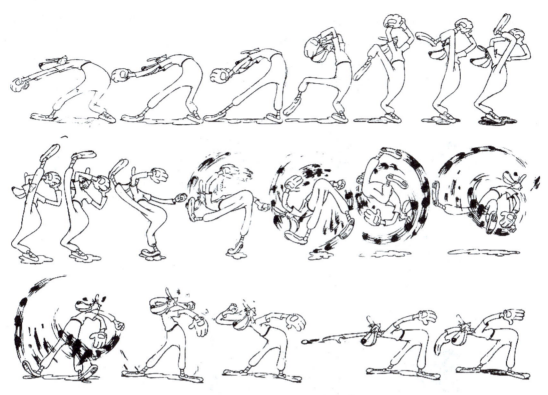

图 4-22
角色投球的夸张动作

4.5.2 速度的夸张

动画不应拘泥于生活中的真实，可以根据剧情及动作设计的需要，超出真实动作所需的时限，快的更快、慢的更慢，以显示速度上的强烈对比，突出动作效果。

如生活中人快速奔跑的速度是每秒钟 2~4 步，在动画中，夸张动作的速度每秒钟可以设定为 6 步。另外在表现角色快速奔跑或逃窜时，也可以设定出现无数条腿的虚影，夸张飞奔动作的极度快速。甚至可以更为夸张地让角色身后拖着一股尘烟，角色形象淹没在一片烟雾之中跑远。用几根虚幻的流线线条表达角色飞奔的速度，远胜于直接表现角色狂奔的姿势。图 4-23 所示的表现一只兔子受惊后突然逃窜，为了强调动作的快速，可以夸张它窜逃时身后冒出一股尘烟，兔子只需画一张就逃出画面，身后的尘烟可用 5~8 帧消散。

图 4-23
角色快速奔跑的动作

图 4-24 所示的是狗追赶撕咬贴在身上的布条的动作，开始角色站立在原地身体弯曲拉扯布条，之后渐渐愤怒起来，开始旋转一圈拉扯布条，还是摆脱不了，站定撕扯，后又快速地旋转身体，这个地方就运用到速度的夸张，在绘制这段动作时设计师运用了速度线来增强运动的速感，狗的身体被速度线包围。这套动作的速度有松有弛，也充分考虑到角色情绪的变化，是十分精彩的设计。

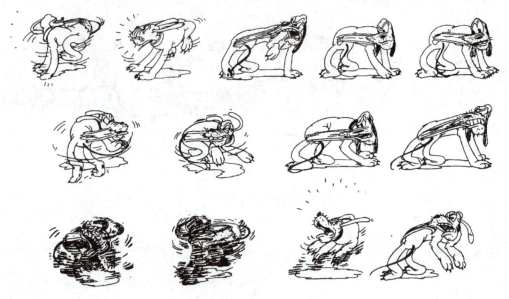

图 4-24
角色撕扯动作

还要强调一下，速度的快慢是在比较中形成的，有前面缓慢或静止的动作作为铺垫，才能突出后面快速动作的张力和情绪表达。同样也可以夸张慢速，让慢的更慢。在体现蹑手蹑脚的动作时，使这个动作更慢以渲染更紧张的气氛。

4.5.3 情绪的夸张

角色情绪是推进故事情节、塑造角色形象的重要手段。除了面部表情来展示情绪外，动作姿态、外部形象也能够展示情绪特征，此外可以运用比喻或象征的夸张手法进行处理。

中国有很多形容情绪的成语，如"怒发冲冠""火冒三丈""泪如雨下"等，都用了夸张的手法来形容情绪。如图 4-25 中表现一个角色大发脾气时，身体如同充气了一样膨胀起来，并且帽子被怒气高高顶起，正如成语"怒发冲冠"形容的状态。还有，表现一个角色悲伤地号啕大哭，便可将它夸张成眼中泪水哗哗直流，或泪水像洒水车那样从两只眼睛里向两侧喷射而出，正如成语"泪如雨下""泪如泉涌"。

此外，动画特效也可以作为角色情绪的外在表现。图 4-26 所示的迪士尼动画《大力神》，冥王的头发被设计成火焰，在情绪平静的时候，火焰的颜色是蓝色，并只有头顶部位有火焰燃烧。当角色愤怒时，除了角色面部表情的刻画之外，头上的火焰变成红色，并熊熊燃烧遍布全身。

图 4-25
角色情绪的夸张

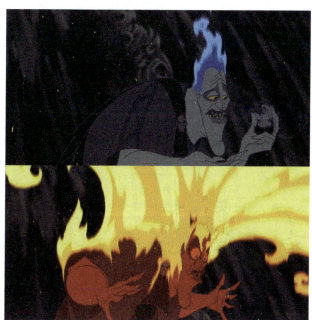

图 4-26
迪士尼动画《大力神》中冥王哈迪斯情绪的夸张

4.5.4 形态的夸张

在绘制坚硬且不带韧性的物体运动时，比如冰箱、洗衣机、汽车等，在运动时如果只是机械地运动会有死板生硬的感觉。这些物体在运动过程中需遵循力学原理，并将物体的形变程度进行夸张。迪士尼动画师们总结出挤压与拉伸的变形手法，使原本坚硬机械的物体运动具有了生命力。

物理学已证明任何物体都会发生"变形"，因此在动画中，对于"变形"并不明显的形体，可以根据剧情或影片风格的需要，运用形态的夸张——挤压和拉伸的手法来表现它的弹性运动。

如图 4-27 中球从高处下落，由于自身重力的原因，球被拉长（图中 A 的形态），在刚接触地面时球的形态还原（图中 B 的形态），下落的力量还没有被

图 4-27
小球下落形态的变化

地面的力量消解所以球被压扁（图中 C 的形态），然后球由于弹力的作用被弹起，形态拉长（图中 D 的形态），最后恢复原来的形态（图中 E 的形态）。

冰箱由空中落地的运动过程中，它的外部形态变化与球从高空落下时受到的力的作用是一致的。所以，纵然冰箱有坚硬的金属外壳，也同样受到挤压和拉伸的变形处理（图 4-28）。

除了坚硬无生命的物体可以用挤压和拉伸的手法来夸张形态外，有生命有弹性的角色也可以加入挤压和拉伸的手法使其运动更生动有趣。如图 4-29、图 4-30 所示，人物、动物的表情和动作也可以运用挤压和拉伸的手法来塑造其生命力和趣味性。头骨是坚硬的，在日常生活中一般不会产生明显的形状变化，但在动画片中可夸张其形变的程度，增强弹性变化。同样角色身体局部的运动中也可以加入挤压和拉伸的夸张处理，如图 4-30 所示，老鼠的咀嚼运动中，头部的形态也加入了挤压与拉伸的处理，这样的设计使动作有力，角色个性鲜明，将角色肌肉、脂肪、皮肤所具有的弹性质感表达出来。

图 4-28
角色形态的夸张（1）

图 4-29
角色形态的夸张（2）

图 4-30
角色形态的夸张（3）

随堂作业

（1）临摹图 4-19、图 4-23、图 4-27 和图 4-30。
（2）设计一个仓皇逃跑的夸张动作。
（3）根据挤压与拉伸变形原理，设计一个角色或物体从高处下落的夸张动作。

4.6 动作的交搭和复合动作

在动画片中经常会有一些复杂的运动，本节课动作的交搭和复合动作将针对这类复杂的角色动作的设计进行讲解。

4.6.1 动作的交搭

动作的交搭是指在动作中运动物体的不同部位之间动作的时间滞差。也就是说一个角色在运动时，它的身体各部位之间的运动是有前后次序的。在动画设计中如果忽略了动作的交搭就会导致角色运动死板僵硬。

首先，动作的交搭在时间上是重叠的。在动画序列中，一个动作的结束与下一个动作的开始在时间线上有所重叠，而不是严格地分段呈现。其次，通过交搭，可以消除动作间的僵硬过渡，使得角色在执行一系列动作时显得更为灵活和生动，符合角色或物体在现实生活中连续运动的特点。最后，动作交搭有助于增强动画的节奏感，使之更接近自然界的运动规律，从而提升观众对动画真实感的感知。

我们来看一个动作的交搭例子，如图4-31所示，狗从奔跑状态突然停止，在这个过程中身体的各个部位之间停止的动作就存在动作的交搭。首先停止运动的是它的前脚（图中的标号2）。然后停止的是它的后腿（图中的标号3），四只脚都牢牢地踏在地上，这时身体上的附着物体尾巴和耳朵由于惯性仍然向前运动（图中的标号4）。最后跟随物体耳朵和尾巴由于狗头部和臀部的牵引力摆脱惯性，达到静止状态（图中的标号5、6）。这套动作就是典型的动作的交搭，一个整体在运动的过程中，狗身体的各个部位不是同时运动的，而是有先有后，依次运动。如果细心观察，就会发现生活中许多运动都存在动作的交搭。

当角色驾驶汽车行驶在颠簸的路面上时，汽车和人都在做上下颠簸的动作，这种情况也存在动作的交搭。如图4-32所示，可以运用动作的交搭使人的动作滞后于汽车几格。还可以将汽车的各个部位加入动作的交搭，将机器罩和门放在一层，轮子放在一层，方向盘和保险杠放在一层，将这些动作交搭起来，整套动作就变得生动有趣。

动作的交搭也发生在多个角色做同一运动的情况下。比如一群舞者在跳同一段舞蹈，如果所有的角色动作节奏和幅度完全相同，会给人一种机械感，在这种情况下可以使用动作的交搭将几个角色的动作滞后一两格，使其与其他角色的动作稍微错开，就会产生更生动、更自然的感觉。

在设计两个或多个角色对手戏的时候，也要考虑动作的交搭问题。几个角色的动作姿态、运动轨迹、运动节奏都要有一定的变化。从动作姿态角度来说，包括身体动态线的变化、不同身高和体态的人物运动时的变化等。从动作轨迹角度来说，需充分考虑故事情节需求、角色性格等因素，注意角色动态幅度的变化，有些角色幅度大有张力，有些角色幅度较小，形成动与静的对比。从运动的节奏角度来说，不要完全一致，要稍微错开，才不致显得机械（图4-33）。

交搭动作在动画设计中会增加动作的真实感，是由于在生活中实际动作也是如此，只不过在动画中允许适当地夸张，我们只是尊崇自然的规律而已。

图 4-31
奔跑的狗突然停止的动作交搭

图 4-32
卡通角色的动作交搭

图 4-33
动画角色的交搭组合

4.6.2 复合动作

复合动作是指形象众多或单个人物动作性强、运动幅度大、形态多角度、透视变化强烈，以及技术操作上比较复杂的动作。在处理这样的动作时，要先将复杂的动作拆分成若干个简单的动作片段，然后再绘制出每段动作的原画。每一小段动作的原画绘制完成后要进行动作检查，确保整个动作的流畅度与节奏，再依次针对每小段动画进行中间画的绘制，最终完成复杂动作的绘制。

复合动作的类型有以下几种。

（1）幅度大动态复杂的动作，如人物的舞蹈、格斗，动物的奔跑、跳跃等。

（2）透视变化强烈的动作，如人或动物在运动中上下左右多角度的透视变化等。

（3）包含多种运动规律的复合运动，指的是在同一画面上，有人物、动物、道具及附着物等多种形态和运动规律的复合动作。

（4）在一个画面里包含众多人物或动物同时活动的大场面动画。这种镜头中的角色不一定都有大幅度的动作变化。但是，不同的人物或动物动作姿态不同，运动幅度大小

也各异。

我们先从单个物体复杂的运动及透视变化学起。如图 4-34 所示，这套动作的难点在于几何形体在运动过程中的透视变化。小球的透视关系变化是由球体上面的两条曲线的变化来体现的，方体的透视关系变化是由形体的转面来体现的。在初学阶段可以找实物参照来设计动作，在设计复合动作时，一定要先在草稿纸上设计好整个动作中物体的运动姿态，比如图 4-34 中立方体如何翻转、翻转的方向和次数、翻转的速度都要先设计好。然后将设计好的动作分段，将复杂的动作拆分成若干个小动作，将原画的动作设计得精准流畅，并且注意动作的节奏，经过反复动作检查，最后加入中间画。

再来看几个复杂的舞蹈动作，图 4-35 和图 4-36 所示的是迪士尼动画影片《幻想曲》中的片段，这两套动作非常经典，艺术家们让笨重庞大的鳄鱼和河马跳起了芭蕾。鳄鱼好像变成了青年男性芭蕾舞演员，运动强劲有力又不缺乏灵活，动感十足。河马则化身女性芭蕾舞者，虽然体型庞大，但是灵活柔韧，身体充满弹性。这样的动作都不是原画师们坐在透光台前苦思冥想出来的，是原画师基于对舞蹈动作、动物身体结构及运动特点的观察而创作出来的。

图 4-37 所示的是狗从蹲坐到转身站起，旋转一周转头撕咬夹子，然后后腿腾空跃起摔倒的动作。动作包含角色的大幅动作变化，透视变化复杂，同时又包含了耳朵、尾巴的跟随运动。在设计这种难度较高的复合动作时，我们需要先从生活中寻找原形素材、寻找相似动作，对其运动规律及形体的透视变化进行研究分析，在此基础上按照情节需求，结

图 4-34
几何形体的复合运动

图 4-35
鳄鱼舞蹈的复合动作

图 4-36
河马舞蹈的复合动作

图 4-37
狗的复合动作

合角色的性格特征及动作风格来设计动作。该套动作运用了动作的夸张和表情的夸张,将角色尾巴被夹住后愤怒的情绪表现出来。

图 4-38 所示的是一套更加复杂的运动,画面中包括了两个角色,马与骑手。人对于马来说是跟随物体,做跟随运动;马自身的尾巴、鬃毛也是跟随物体,做跟随运动;马与人身体的动作又是交搭动作;人自身也有跟随、交搭运动……所以画起来相当复杂,要考虑的因素很多。在画这种动画的时候要分段来处理,图中的每两张画稿之间就是一段动作。

图 4-38
骑手与马的复合动作

随堂作业

(1)临摹图 4-31,体会动作的交搭。
(2)临摹图 4-34,理解几何形体的复合运动。
(3)临摹图 4-35 和图 4-36,理解角色的复合运动。

4.7 动画的特殊运动

除了常见的运动规律之外,动画还有一些特殊的运动,这些特色运动是为了增强动画效果,比如速度线、效果线(晃动、震动、频闪现象)等。

4.7.1 速度线

生活中我们会发现，当物体快速运动时，其后面会拖着一些残影，动画师们捕捉到这一现象，在快速运动的物体后面会画一些细碎的线条，这些就是速度线。速度线在镜头中停留的时间必须很短，在观众察觉的时候，它已经消失了。最小的有效长度约为3格，但在某些需要引人注意的情况下则可以多停留几格。因为速度线是拖在物体后面的残影，所以在绘制运动线的时候要画在运动物体的后面。另外，需要注意的是，速度线不能和物体一起移动，因为那样会使观众觉得它是黏附在物体上的线，速度线的运动要稍有滞留。

图4-39所示的是一只手快速向下挥舞指挥棒，由于要表现非常快的速度，所以不能用太多张数的中间画来绘制指挥棒下落的过程，如果中间画张数多了，就没有快速的感觉了，所以我们将指挥棒下落的过程用运动残影，也就是速度线的形式表现。值得注意的是，速度线的线条方向要与运动主体下落时的方向一致。这个动作中只有三张画面，第一张是动作的开始，手臂举起指挥棒；第二张是手臂握着指挥棒落下时所加的速度线；第三张是手臂握着指挥棒落下的动作，去掉速度线。

图4-40所示的是一个快速飞过的球，同样的道理也是用速度线的形式来表现。这套动作分了5张画面，画面1球快速从画外入画；画面2球沿着抛物线向前运动，后面拖着速度线；画面3、4、5是球移出画面，只留下残影向前运动。这里要注意，在画这几张速度线时要由实逐渐到虚，然后至消失，这样过渡才自然。

速度线除了在快速运动的物体上可以应用，快速移动的角色上也适用。图4-41所示的是动画片《托德先生历险记》中黄鼠狼快速移动到青蛙面前与青蛙握手的动作，为了表现黄鼠狼的快速移动，用了速度线加强动感。

速度线不能常用，只有在动画的间隔很大，以至于眼睛很难将它们连接起来的时候才能应用。如果把动画与动画之间的距离安排得恰到好处，快动作之间有适当的准备动作，眼睛就不难接受大间隔的动画了。

图4-39
向下挥舞指挥棒的速度线

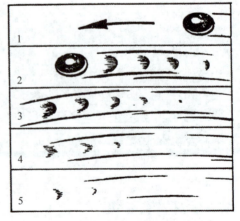

图4-40
快速飞过的球的速度线

图 4-41
黄鼠狼快速移动的速度线

4.7.2 效果线

效果线是动画片的一种夸张的表现,比如用木棒敲击物体的时候,木棒和物体碰撞时会发出清脆的响声,握棒子的手会感到很大的振动,这个情况下就可以用效果线来增强效果。同样,我们可以在表现晃动、振动、眩晕等情况下增加效果线。

图 4-42 所示的是用木棒敲击狐狸头部一刹那,当木棒与头部接触时,为了增强敲击时的撞击力度,增加了效果线和星星图形。

图 4-43 所示的是一组振动效果的展示,这个振动效果是通过把单个角色复制成多个形象而成的,但是需要注意在复制时可要稍微加入形变,如果完全复制会使振动的效果机械呆板,角色没

图 4-42
敲击头部的效果线

图 4-43
角色振动的效果线

有弹性。

当动画片中的角色受到很大的惊吓或者头晕目眩时也可以运用到效果线。如图 4-44 所示的是角色眩晕的效果线展示,用螺旋形的线条将角色天旋地转的感受视觉化,增强动作的感染力。

图 4-44
角色眩晕的效果线

画效果线时,可以使用向外放射或扩散的直线、弧线、螺旋形曲线等,根据情节需求而定。

随堂作业

(1)临摹图 4-40、图 4-41,掌握速度线的画法。
(2)临摹图 4-43、图 4-44,掌握效果线的运用。

第 5 章

角色的运动规律

人类的情感世界是艺术创作的永恒主题。动画片的故事情节是由角色的表演传达的，而角色的表演是通过肢体动作、语言、表情来进行的。本章的内容"角色的运动规律"是为角色表演的顺利展开打基础，在掌握了角色运动基本规律的前提下，再结合角色特征和情节需求进行角色表演的设计，才能够事半功倍，达到理想的效果。

动画片中的角色常见的有人类和动物两大类，而动物角色大多被进行了拟人化处理，所以这一类拟人化动物角色的运动规律与人类的运动规律相似，但又保留了动物自身身体结构特征和运动特征。本章我们研究角色的运动规律是以人的基本运动规律为例。

5.1 角色行走的运动规律

角色行走的运动是动画中最常见的运动，也是研究角色运动规律的基础。本节课以人行走的基本运动规律为例进行讲解。首先了解一下人体的结构，对于掌握人的运动规律是非常有必要的。

5.1.1 人体的骨骼结构

人体的运动是通过一个精密协调的过程产生的，是由神经系统、骨骼系统、肌肉系统及心血管和呼吸系统互相配合产生的。我们来了解一下人体之所以能运动的原理。

运动是由大脑皮层中的运动区发起的。大脑对即将进行的动作进行策划并发送运动指令。运动指令从大脑皮层通过锥体束向下传输，到达脊髓来控制躯干和四肢的肌肉，到达脑干来控制头部和面部的肌肉。当运动指令到达相应的脊髓或脑干运动神经元时，这些神经元会被激活，引起动作电位的产生，进而导致肌纤维的收缩。肌肉附着在骨骼上，通过肌腱连接特定的骨点。当肌肉收缩时，它通过杠杆原理牵拉附着的骨头绕着关节活动，从而实现身体部位的运动。关节作为运动的支点，允许骨头在一个范围内灵活移动而不脱离彼此。学习人的运动规律需要掌握人体骨骼的结构特征，以及活动关节的位置和运动范围。

成人有 206 块骨头，这些骨头通过关节、韧带、肌腱等组织相互连接起来，协助运动。图 5-1 所示的是人体骨骼结构示意图。我们在研究角色运动时，主要关注的就是头部骨骼、躯干骨、四肢骨、关节几个部位的运动变化。

人体头部骨骼主要由颅骨、上颌骨、下颌骨、颧骨等部位组成。

躯干骨包括脊柱、肩胛骨、胸廓、髋骨、骶骨、尾骨。

手臂骨骼包括肱骨、尺骨、桡骨；腿部骨骼包括股骨、胫骨、腓骨。

人体的关节类型多样，包括铰链关节（如膝关节）、滑动关节（如椎间关节）、旋转关节（如髋关节）和多轴关节（如肩关节）。

5.1.2 人行走的运动规律

人行走的运动规律主要包括以下几个方面。

1. 重心转移

行走的过程中身体是向前倾斜的，走得越快倾斜的角度越大。身体的重心向前，如果脚不及时向前迈步就会摔倒。所以重心不断从一条腿转移到另一条腿上，形成连续的步伐。总是有一条腿作为支撑腿，承担大部分体重，而另一条腿提起、跨出，完成行走动作。

2. 左右脚交替迈步

人在走路的时候左脚向前迈步时，身体重心会转移至左脚，同时为了保持平衡，右侧的手臂（即右手）会自然地向后摆动；反之，当右脚向前迈步时，左侧手臂（即左手）则向后摆动。手足运动呈相反方向交叉协调。

3. 头部和躯干的波浪式运动

在行走过程中随着脚步的移动，头部的位置会有高低变化。当一只脚迈出、弯曲并即将落地时，头的位置相对较高；而当另一只脚从地面抬起、准备迈步时，头的位置相对较低，形成一种波浪式的起伏运动（图 5-2）。

4. 脚踝与腿部的动作

脚踝与地面的接触是沿着弧线轨迹进行的，脚后跟先着地，然后通过滚动到前脚掌，最后推蹬离地。整个过程有助于吸收冲击力并转化为向前的动力。

5. 手臂的配合

手臂通常以自然放松的状态前后摆动，其幅度、速度与下肢运动相协调，为行走提供

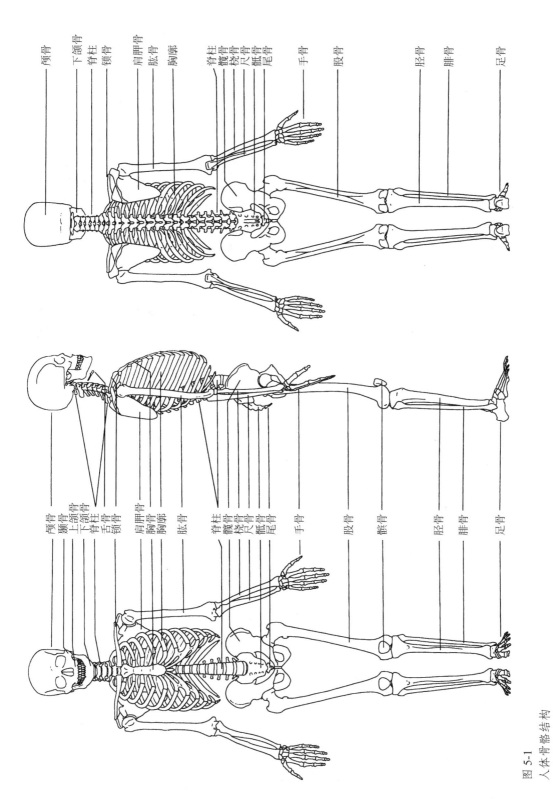

图 5-1 人体骨骼结构

额外的平衡支持，并帮助调整身体的重心分布。

在行走的过程中，角色的肩部与胯部运动的方向是相反的。从正面来看肩部向右倾斜时，胯部则向左倾斜。相反，肩部向左倾斜时，胯部则向右倾斜。从侧面来看，胸腔和骨盆在行走的过程中运动的方向也是相反的（图5-3）。

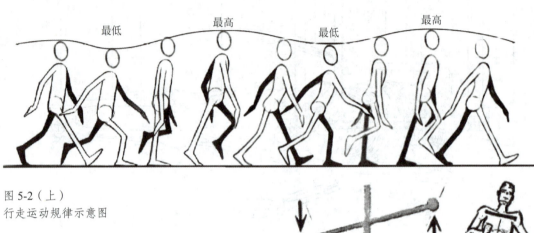

图5-2（上）
行走运动规律示意图

图5-3（右）
肩部与胯部运动方向示意图

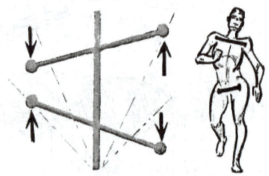

5.1.3 行走运动规律的绘制

1. 腿部的运动规律

人行走时，身体向前移动，为了保持平衡一条腿迈出，身体继续向前移动，另一条腿迈出继续保持平衡，循环往复就形成了行走的过程。

我们以12帧一步的节奏为例。首先，先从双脚跨步与地面接触的帧开始画起，就是行走动画的关键帧，如图5-4中的①和⑬帧。

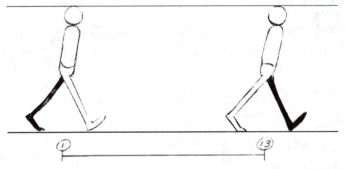

图5-4
人行走关键帧示意图

确定了关键帧之后,我们来确定行走的过渡帧也叫细分帧,如图 5-5 中的第 7 帧。这一帧人物的一条腿直立,带动身体向上运动,另一条腿抬起向前迈步。

图 5-6 中第 4 帧着地的那条腿弯曲,另一条腿将要向前迈步,这个时候弯曲的一条腿承担了身体的重量,头部处于最低点。第 10 帧人的身体向前倾斜,打破第 7 帧身体的平衡状态,此时身体又处于向前倾、快要摔倒的状态,另一条腿则为了防止摔倒,离地、抬起,做出迈步的准备。此时身体舒展开来,处于最高的位置。

为了让动作清晰明了,我们将走路的动作展开来展示,但是实际在画角色行走的时候,角色接触地面的脚要对好位置(图 5-7)。

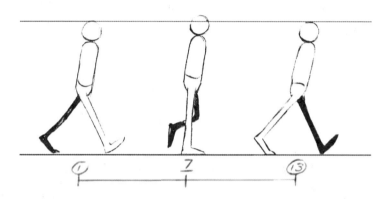

图 5-5
人行走过渡帧示意图(1)

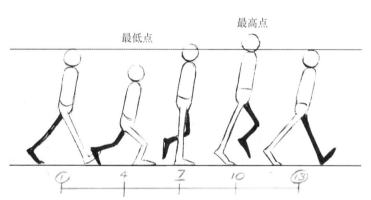

图 5-6
人行走过渡帧示意图(2)

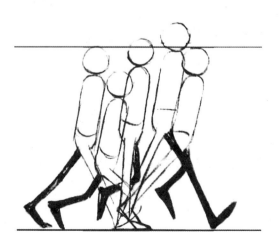

图 5-7
人行走动作分解图(1)

2. 手臂的运动规律

当人行走的时候，两条手臂的运动好像钟摆一样摆动，配合两腿的跨步前行，使身体保持平衡。手臂的运动方向与腿的运动方向是相反的，当左腿跨出一步时，右手摆动到身体前面；而当右腿跨出一步时，左手摆动到身体前面。当人行走中身体处于最低点时，则是手臂摆动幅度最大的时候；而当行走中人的身体处于最高点时，则是手臂运动回到身体两侧的时候（图5-8）。

手臂可分为大臂、小臂、手掌三个部分。这三个部分是由三个关节连接起来的，分别是肩关节、肘关节、腕关节。人行走的过程中，手臂摆动起来就如同钟摆，但是手臂运动中需要加入一些细微的变化。如图5-9中每个关节运动轨迹是一条弧线，在关节甩动的末端也就是手掌，要伴随一个跟随运动，这样手臂的甩动就更具有灵活性。

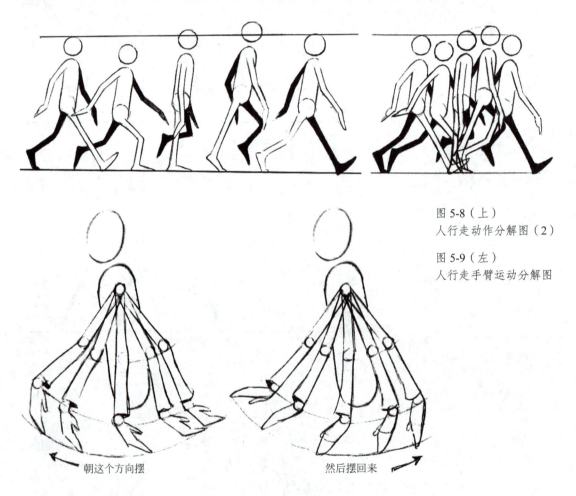

图 5-8（上）
人行走动作分解图（2）

图 5-9（左）
人行走手臂运动分解图

3. 脚部的运动规律

脚动作是腿部运动的跟随动作。当一只脚支撑身体，另一只脚前脚掌支撑，做迈步的预备动作，如图5-10中1~5画面；然后脚离地腾空，向前跨步，如图中6~11画面；最后迈出着地时脚跟先着地，直至脚掌全部着地，如图中12、13画面。脚在迈出一步的过程中运动轨迹呈弧线形运动。

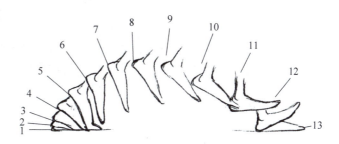

图 5-10
人行走脚步运动分解图

4. 行走节奏的设定

通常成年人行走的节奏是 1 秒钟 2 步,也就是 12 帧 1 步。但是根据不同年龄、体态、情绪的不同,人行走的速度也是不同的。

12 帧 1 步:1 秒钟 2 步,自然地正常行走,轻快地行走,也是一般人行走的速度。

16 帧 1 步:2/3 秒 1 步,恬静地漫步。

20 帧 1 步:接近 1 秒 1 步,老者或疲惫的人行走。

24 帧 1 步:1 秒 1 步,非常缓慢地走。

32 帧 1 步:老态龙钟地挪动。

5.1.4 个性化地行走

不同的年龄、性别、情绪、心理活动、健康情况的角色,在行走时,姿态是有很大差别的,下面结合实例进行讲解。

男性和女性的生理结构、性别特征不同,走路的姿态也有很大差别。女性行走时,一般两腿并拢,收紧胯部,头部和身体上下移动的幅度不大。女性的服装也限制行走的姿态,如紧身衣、迷你裙、旗袍等都制约着她们行走的动作幅度。女性行走的过程中臀部扭动的幅度要大一些(图 5-11)。而男性行走时两腿微叉,头部和身体上下移动的幅度较大,步伐也较女性大一些。

身体肥胖的人走起路来身体的形变会很明显,身上的赘肉会随着身体的上下移动产

图 5-11
女性行走案例

生形变。如图 5-12 所示,在行走过程中身体有上下的起伏运动,当身体向下运动时,肚子上的赘肉由于惯性仍保持在原来的位置,所以显出向上的趋势;相反,当身体向上运动时,身上的赘肉显出向下运动的趋势。另外,比较瘦的角色身体脂肪堆积的地方都会呈现该现象,如女性的胸部、臀部(图 5-13)。

不同年龄的人行走也是不同的。老年人走起来双脚起伏小、节奏会很慢,比如 24 帧 1 步或 32 帧 1 步。另外,走路的体态也与年轻人不同,可能是佝偻着身子,或者拿着拐杖;小孩子走起路来连蹦带跳,身体很轻盈,速度也很快。

不同性格、情绪的人走起路来也不同。一个害羞的人,走起路来低着头,含着胸,步伐很小,速度稍微慢些。而自信满满的人走起路来,昂首挺胸,晃动头部,步伐很大(图 5-14)。当一个人愤怒的时候,走起路来步伐很重,腿抬得高高的,用力地踏在地上,手握成拳头(图 5-15)。

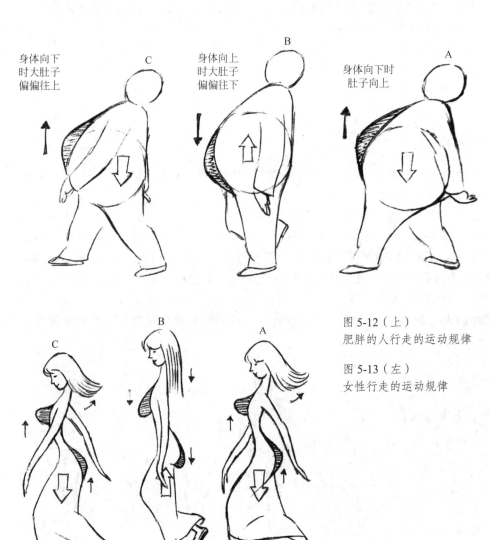

图 5-12(上)
肥胖的人行走的运动规律

图 5-13(左)
女性行走的运动规律

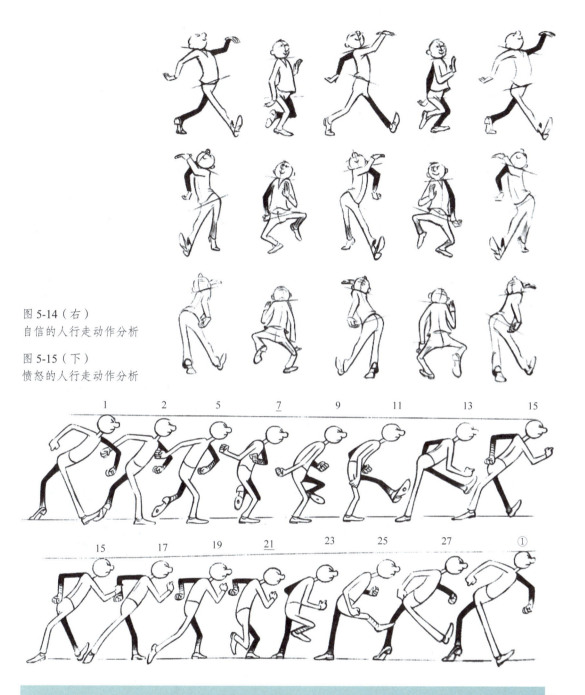

图 5-14（右）
自信的人行走动作分析

图 5-15（下）
愤怒的人行走动作分析

随堂作业

（1）根据本节课的讲解，分别画出 12 帧、16 帧、24 帧 1 步人行走的运动规律。
（2）独立创作三套角色行走的运动规律，要求每套动作中能够看出角色的年龄、性别、性格、情绪的区别。

5.2 角色奔跑的运动规律

在创作动画角色的表演时，经常会用到奔跑和跳跃的动作，这节课详细讲解奔跑和跳跃运动的基本规律。

5.2.1 角色奔跑的基本运动规律

1. 身体姿态

身体重心适度前倾，有利于利用重力向前推进。手臂动作：手自然握拳，手臂弯曲并在身体两侧前后摆动，通常与双腿的运动相协调，即左臂向前摆动时右腿向前迈步，反之亦然。

2. 腿部运动

膝关节和髋关节协同工作，形成弹性推动，后脚蹬地提供向前的动力。双脚跨步幅度较大，相比走路时膝关节抬脚更高。与走路不同，跑步过程中存在一个或多个帧是双脚同时离地的状态。

3. 头部和身体动态

头部会有明显的上下波动，且与走路时的波动规律不同，一般跑步时的波动更大。随着身体上下起伏，衣物、头发等柔软部分做跟随运动（图5-16）。

图 5-16
人奔跑动作的运动规律

在动画片中卡通角色的奔跑比生活中人的奔跑幅度夸张一些。角色身体倾斜的幅度，跃起的高度，摆臂和抬腿的幅度都相对较大（图5-17）。

5.2.2 奔跑运动规律的绘制

1. 腿部的运动规律

先从接触帧开始画起，如图5-18中的①和⑦两帧，这是角色跑出一步的两个关键帧，脚跟接触地面，另一条腿悬空弯曲。

确定了关键帧之后，再确定奔跑的过渡帧，如图5-19中的第4帧，这一帧脚完全着地并略微弯曲，另一条腿悬空向前跨步。

图 5-17
卡通角色奔跑动作的运动规律

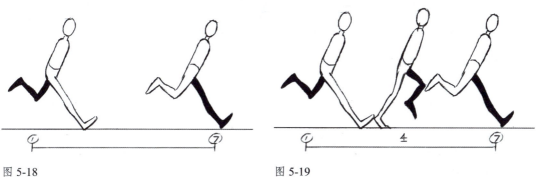

图 5-18
角色奔跑的关键帧

图 5-19
角色奔跑的过渡帧

如图 5-20 中 2 和 3 帧是腿部弯曲缓冲跃起着地的动作,在 3 帧身体到达最低点。图中 5 和 6 帧是跑步跃起的动作,6 帧两腿完全离地腾空,此时身体到达最高点。

2. 手臂的运动规律

跑步过程中手臂的动作与行走中手臂的动作类似,都是以肩关节为轴前后摆臂,但是跑步过程中为了提高奔跑速度,应缩短前后摆臂的运动幅度,手臂弯曲,手掌握拳,如图 5-21 所示。

3. 奔跑的节奏设定

4 帧 1 步:1 秒 6 步,是飞快地跑,也是卡通式的、极其夸张地奔跑,速度非常快,在日常生活中几乎见不到这么快的速度。

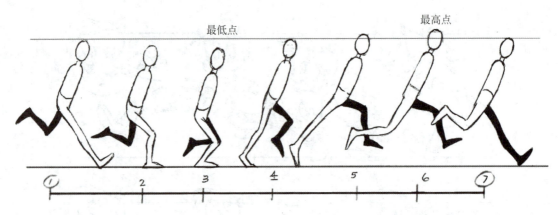

图 5-20
角色奔跑腿部的运动规律

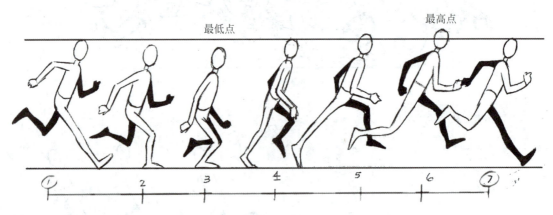

图 5-21
角色奔跑手臂的运动规律

6 帧 1 步：1 秒 4 步，快速地跑。

8 帧 1 步：1 秒 3 步，正常地跑或动漫式地快速行走。

5.2.3　个性化的奔跑

由于目的、情绪、神态的区别，以及角色的性别、年龄、身份、体形上的差异，奔跑时的姿态、节奏、速度会有所差别。

肥胖的人在奔跑的过程中由于自身重量大，身体上下起伏的变化很小，并且身上的赘肉由于受到惯性的作用会有明显的形变（图 5-22）。

愤怒的人在奔跑时身体前倾的幅度大，下蹲和跃起产生的身体上下起伏程度大，同时手臂和腿部摆动的幅度也更大，动作强化向前猛冲的力量感（图 5-23）。

图 5-24 所示的是卡通式快速奔跑时的运动规律，每秒 6 步，表现出角色匆忙急促的情绪。为了强化速度，需强调腿部的动作，将手臂摆动的动作省略变成向前伸直，身体和头部向前倾斜，好似马上就要摔倒。

图 5-22
肥胖的人奔跑的运动规律

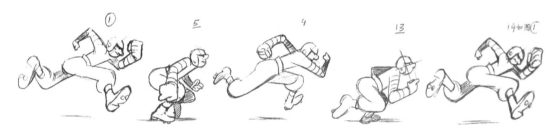

图 5-23
愤怒的人奔跑的运动规律

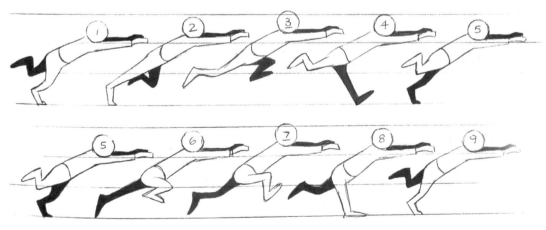

图 5-24
着急的人奔跑的运动规律

> **随堂作业**
> （1）根据本节课的奔跑运动规律的讲解，画出 4 帧、6 帧、8 帧的奔跑运动规律。
> （2）自选一个动画角色，设计其奔跑的运动规律，要求能够表现出角色的性别和性格特征。

5.3 角色跳跃的运动规律

角色的跳跃动作也是比较常见的运动。比如在行进过程中跃过障碍、沟壑，或人在兴高采烈时欢呼雀跃等。

5.3.1 角色跳跃的运动规律

1. 预备动作

角色在跳跃前会有一个弯腰、屈膝、下蹲、蓄力的预备动作，这个动作是为了积蓄能量。

2. 起跳阶段

角色双腿蓄力快速蹬地，身体被迅速推离地面。动画片中会运用夸张手法，在起跳瞬间强调腿部肌肉的收缩和地面接触点的压力，让角色的身体稍微压缩以增加弹跳的视觉冲击力。

3. 腾空阶段

身体离开地面后腾空而起，身体向前跃起呈现出弧形运动轨迹。根据物理学原理，上升阶段速度逐渐减缓，直至达到最高点。在动画中可以强化角色在空中身体的拉伸感，头部和四肢可能会被拉长，以增加动态美和趣味性。

4. 下落与缓冲阶段

当角色开始下落时，身体会逐渐蜷缩，缓解落地的冲击力。落地瞬间同样可以使用夸张手法，例如加大身体的压缩程度，然后随着接触地面的刹那，通过脚踝、膝盖、髋关节等部位的缓冲动作缓解落地的冲击力，最后恢复原状。

5. 落地阶段

角色落地后会有一个稳定姿态的动作，单脚或双脚着地，然后过渡到稳定的站立姿势（图 5-25）。

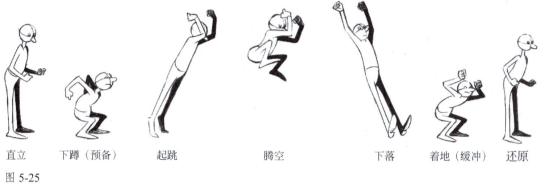

| 直立 | 下蹲（预备） | 起跳 | 腾空 | 下落 | 着地（缓冲） | 还原 |

图 5-25
跳跃动作的运动规律

5.3.2 角色个性化跳跃的运动规律

角色跳跃的过程中，身体经过直立、下蹲、起跳、腾空、下落、着地、还原几个过程，身体经过剧烈的上下起伏，动画片中会夸张身体压扁和拉长的程度。另外，如果角色身体上有辫子、衣服、书包等附着物体的时候，也要考虑到该物体的跟随运动（图 5-26）。

图 5-26
角色跳跃动作的运动规律

在画跳跃动作时，应该注意控制整个运动的节奏。在跳跃过程中，人物的预备动作做得越足，人物就跳得越高；人物跳得越高，下落时要做的缓冲就越大。反之，预备动作小，则跳得低；下落的缓冲也小。

图 5-27 中，人物跳跃的动作轻盈流畅，能够很好地展现女性舞蹈者的肢体美与动作美。我们看到这套动作设计的画稿中有三条标记运动的线条，分别是黄色、蓝色、红色。每一个线条标记了身体不同部分的运动轨迹。黄色是头部的运动轨迹，蓝色是手臂的运动轨迹，红色是脚步运动的轨迹。人类的运动基本上会伴随着身体的上下浮动，行走时身体上下运动幅度较小，而跳跃时身体上下运动的幅度很大，所以我们看到标记头部运动轨迹的黄色曲线幅度很大，动作 1 身体直立时线条处于水平位置；动作 2 身体下蹲，做预备动作聚集力量时曲线向下，处于最低点；动作 4 身体腾空跃起时曲线处于最高点；动作 7 身体下落，曲线向下，到达最低点。所以形成了一条波形运动曲线。

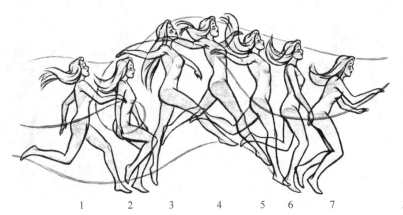

图 5-27
人物跳跃动作的运动规律

1　2　3　4　5　6　7

图 5-28 所示的是一套拟人化动物奔跑的动作，是美国动画大师普雷斯顿·布莱尔创作的。动物被赋予人的性格和情感进行表演，是动画片中常用的手法。在创作这样的角色运动规律时，既保留了动物自身的动作特征，也要在此基础上融入人类的性格特征，这类创作较人类角色运动规律的创作难度更大。比如图中松鼠的尾巴就是这套动作的难点，创作者既要了解松鼠在四足奔跑时尾巴的运动规律，也要靠丰富的想象力思考，当松鼠像人一样直立奔跑时尾巴应该如何运动。自然界中松鼠的尾巴运动幅度不是很大，也不是很柔软，只是跟随身体的运动做简单的跟随运动。而在本套动画运动规则中普雷斯顿·布莱尔将尾巴的运动夸张了，使尾巴看起来更蓬松更柔软。这样的动作设计更加夸张了松鼠的特征，动作也更加优美流畅。

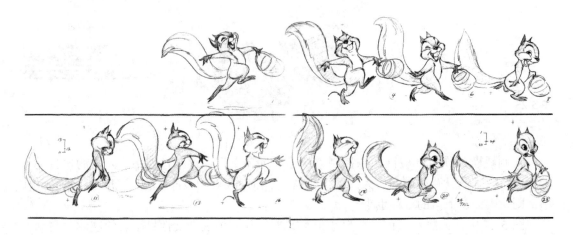

图 5-28
拟人化松鼠跑跳的运动规律

图 5-29 是动画片《小熊维尼》中的角色跳跳虎跳跃的动作。这套动作夸张了跳跃前的预备动作。我们看到跳跳虎在跳起前努力地压低身体、积聚力量，然后迅速地跳起。该套动作生动流畅，除了考虑到跳跃的基本动作外，还加入了角色的表情设计，将角色信心满满的状态表现得淋漓尽致。

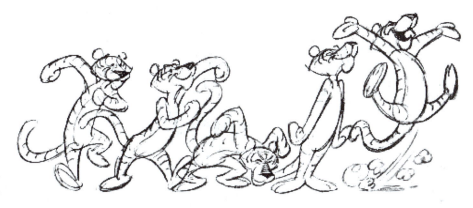

图 5-29
跳跳虎跳跃动作的运动规律

随堂作业

（1）临摹图 5-25 中角色跳跃的动作。

（2）创作一个人物或拟人化动物跳跃的动作，角色形象不限，要求能够表现出角色的性格特征。

第 6 章

动物的运动规律

动画片中，很多经典影片都是用动物作为主角来讲述故事的。这些角色成为经典的动画明星，受到广大观众的喜爱。比如迪士尼大名鼎鼎的米奇、《猫和老鼠》中的汤姆和杰瑞、《小鹿斑比》中的斑比、《狮子王》中的狮子辛巴；又比如中国经典动画片《黑猫警长》中的黑猫警长和一只耳、《舒克贝塔》中的舒克和贝塔等。了解动物的运动规律对于动画创作来说非常重要。

6.1 四足爪类动物的运动规律

这一节针对四足爪类动物的行走、奔跑的运动规律做详细的讲解。在学习这类动物的基本运动规律之前要掌握它们的骨骼结构，这有助于理解和掌握该类动物的运动。

6.1.1 四足爪类动物的骨骼结构

四足爪类动物有犬科动物和猫科动物之分。爪类动物大多是食肉动物，属趾行动物，利用指部和趾部行走和跑步，因此弹力强、步法轻、速度快。爪类动物的脊椎比较柔软，可以像弹簧一样弯曲从而增加身体的弹性，它们非常擅长奔跑和跳跃，动作敏捷、轻盈。

四足爪类动物的身体结构与骨骼特征如图6-1所示。

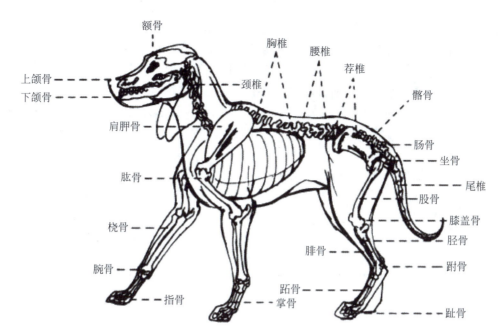

图 6-1
四足爪类动物的身体结构与骨骼特征

（1）胸腔与肩胛骨的位置关系：与人类相比，四足爪类动物的胸腔位置靠下，肩胛骨在肋骨边上，而人类的肩胛骨在背部。

（2）锁骨：猫科、犬科动物锁骨退化，变得非常小，由肌腱组成，不是骨骼构成，使得这类动物腿部的运动范围更大，身体更灵活敏捷。

（3）爪子：四足爪类动物四肢着地的姿态与人类伏下身子四肢着地的姿态相似，但是人类是手掌和脚掌着地，而四足爪类动物是指骨和趾骨着地。指骨和趾骨上包裹着厚厚的趾垫，所以走起路来悄无声息且善于奔跑跳跃。

6.1.2 四足爪类动物行走的运动规律

以人的运动规律为基础，四足爪类动物的运动规律学习起来就容易一些。人类没有进化成直立行走之前，猿人也是四足着地行走的，四条腿走路就相当于一个人手脚着地在地上行走。

如图 6-2 所示，先分开来看双手和双腿的运动。

（1）上半身：当两只手臂打开同时接触地面时，上半身位置下降（接触帧下降）；当一只手臂支撑起身体另一只手臂离开地面时，上半身提高（过渡帧提高）；当离地的手臂向前再次双手接触地面时，上半身又下降（接触帧下降）；当另一只手支撑地面时，原本支撑身体的手臂抬起准备，这时身体位置提高（过渡帧提高）。

（2）下半身：当一条腿支撑地面另一条腿离地时，下半身位置提高（过渡帧提高）；当两腿同时着地时，下半身位置下降（接触帧下降）；当另一条腿支撑地面，原本支撑地面的腿离地准备向前跨步时，下半身位置提高（过渡帧提高）；当跨步的腿迈步着地两腿

同时接触地面时,下半身位置下降(接触帧下降)。

(3)整体运动:将上半身和下半身的运动结合起来看,当上半身处于双手同时接触地面时,下半身一条腿支撑身体重量,另一条腿离地准备跨步;当上半身一只手臂支撑身体重量,另一只手臂离地准备向前移动时,下半身双腿同时着地;后面两个关键帧同理,只不过两只手臂和双腿前后位置交替。发现上半身和下半身总是处于"若上半身接触帧下降,那么下半身就是过渡帧提高;若上半身过渡帧提高,那么下半身就是接触帧下降"这样的规律。

再来看看四足爪类动物的运动(图6-3)。

(1)四条腿两分、两合,左右交替行走完成一个完步(两步为一个完步),俗称后脚踏前脚也叫对角线步伐。

(2)爪类四足动物行走时的躯干扭动,是由前肢与相对一侧的后肢不同时迈步,形成的身体曲线运动。当左后足在后、左前足在前、右后足在前、右前足抬起时,身体的躯干左侧是舒展拉伸状态。由于侧身躯受到挤压,所以身体呈现曲线状态(图6-4)。

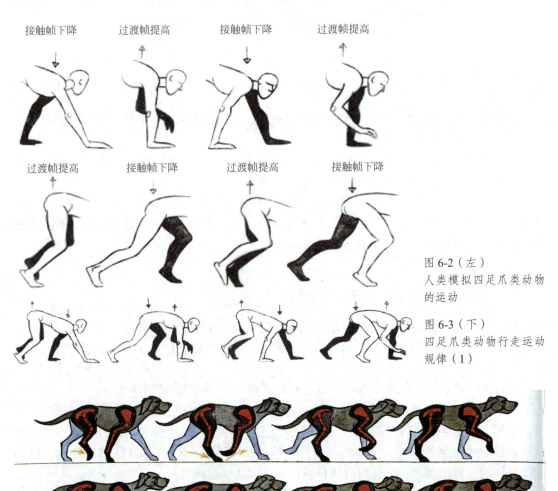

图6-2(左)
人类模拟四足爪类动物的运动

图6-3(下)
四足爪类动物行走运动规律(1)

图 6-4
四足爪类动物行走运动规律（2）

（3）前腿抬起时，腕关节向后弯曲；后腿抬起时，踝关节朝前弯曲。
（4）走步时，由于腿关节的屈伸运动，身体稍有高低起伏。
（5）走步时，为了配合腿部的运动，保持身体重心的平衡，头部会上下略动。一般是在跨出的前脚即将落地时，头开始朝下动。
（6）爪类动物因皮毛松软柔和，关节运动的轮廓不十分明显。蹄类动物关节运动就比较明显，轮廓清晰，显得硬直。
（7）在爪类动物的走路过程中，应注意它们的脚趾落地、离地时所产生的高低弧度。

6.1.3　四足爪类动物的奔跑运动规律

四足爪类动物奔跑运动的基本规律可以分解成以下四点（图 6-5~ 图 6-7）。
（1）奔跑动作基本规律，与走步时四条腿的交替分合相似。但是跑得越快，四条腿的交替分合就越不明显，有时会变成前后各两条腿同时屈伸，脚离地时只差一到两格。
（2）在奔跑过程中，身体的伸展（拉长）和收缩（缩短）姿态变化明显（尤其是爪类动物）。
（3）在快速奔跑过程中，四条腿有时腾空，有时跳跃，身体上下起伏的弧度较大，但在极度快速奔跑的情况下，身体起伏的弧度又会减小。
（4）奔跑的动作速度。一般快跑中间需要 11~13 张动画（如拍两格，张数减半），快速奔跑为 8~11 张动画拍一格，特别快速飞奔为 5~7 张动画拍一格。

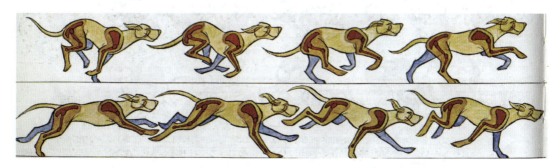

图 6-5
四足爪类动物奔跑动作运动规律（1）

图 6-6
四足爪类动物奔跑动作运动规律（2）

图 6-7
四足爪类动物行走、奔跑动作对比

> **随堂作业**
>
> （1）临摹图6-3、图6-5，掌握四足爪类动物行走和奔跑的运动规律。
> （2）自选一个四足爪类动物卡通角色，设计该角色的行走和奔跑运动。

6.2 四足蹄类动物的运动规律

四足蹄类动物指马、牛、羊、鹿等动物。它们大多是食草动物，性情较温驯，关节运动比较明显、幅度较大、动作硬直，与爪类动物的运动有所区别。这一节针对四足蹄类动物的行走、奔跑的运动规律做详细的讲解。先来学习蹄类动物的骨骼结构，有助于理解和掌握该类动物的运动。

6.2.1 四足蹄类动物的骨骼结构

（1）四肢：马的四肢修长，擅长长途行走和奔跑。如图6-8所示，注意观察马的四肢与人类的四肢的比较。图中同样部位用同样的颜色做了标记，马的肩胛骨、肱骨较人类的更靠近胸腔。以马的前腿为例，可以看出马腿实际上是臂骨、腕骨、掌骨、指节骨这一段。与人类的相比就是人类的小臂到手指这一段，后腿同理。马的脚掌实际是人类的手指尖、脚趾尖的那部分骨骼。

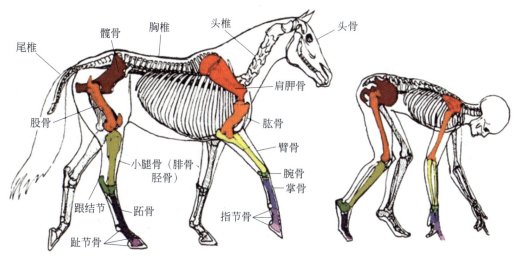

图6-8
四足蹄类动物的骨骼结构

（2）脊椎：马的脊椎分为头锥、胸椎、尾椎三段，马的脊椎很硬且缺少弹性，所以可以作为坐骑，可以负重。

（3）肩胛骨：马的肩胛骨与四足爪类动物一样在胸腔两侧。

（4）臀部：马的髋骨部位在臀部上形成了突起。

6.2.2 四足蹄类动物行走的运动规律

首先以马为例，来研究四足蹄类动物行走的运动规律。阿比·列维顿曾提出一个有趣的比喻，马的行走运动就好比一个人在前面走，后面跟了一只鸵鸟（图6-9）。

马的行走规律是四脚两分两合，左右交替。开始起步时如果是右前足先向前开步，对角线的左后足就会跟着向前走，接着是左前足向前走，再就是右后足跟着向前走，这样就完成一个循环。马蹄接触地面的顺序为后左、前左、后右、前右，依次类推。一般是一秒钟走完一整步，也就是从"后左"到"后左"。如图6-10所示，当马的前腿一条腿

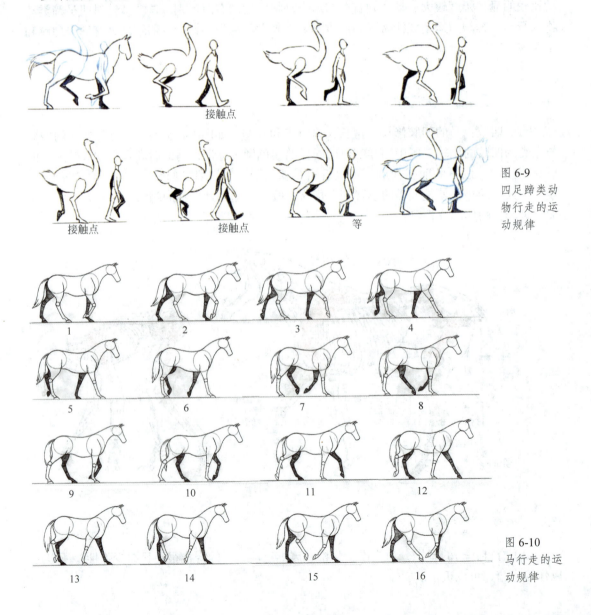

图 6-9
四足蹄类动物行走的运动规律

图 6-10
马行走的运动规律

直立支撑身体，另一条腿抬起准备跨步时（图中 1 和 9），马的肩部处于最高点，此时后腿两腿跨开着地，臀部处于最低点。当马的后腿一条腿直立支撑身体，另一条腿抬起准备跨步时（图中 5 和 13），马的臀部处于最高点，两条前腿跨步接触地面，肩部处于最低点。

马行走腿部的运动规律如图 6-11 所示，鹿行走的运动规律如图 6-12 所示。

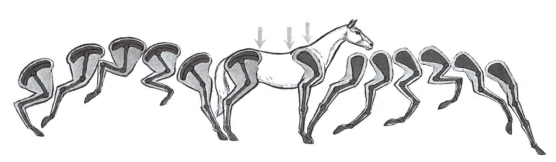

图 6-11
马行走腿部的运动规律

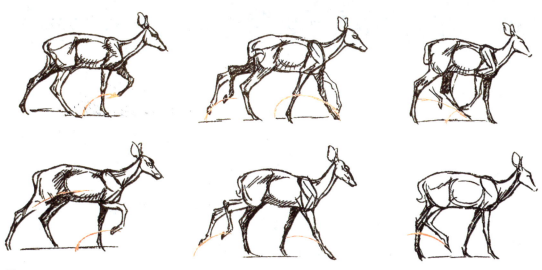

图 6-12
鹿行走的运动规律

6.2.3 四足蹄类动物的奔跑运动规律

奔跑时，身体的伸展和收缩幅度加大。随着身体的伸展腾空，身体运动的弧度加大。腾空时间长，落地时间短，四脚落地时间有时相差一二格。

（1）奔跑动作基本规律：第一拍，一侧的后腿（如右后腿）首先离开地面并向后伸展；第二拍，对角线上的前腿（如左前腿）和后腿（如左后腿）几乎同时离开地面并向前推进；第三拍，对角线上的另一前腿（如右前腿）迅速跟进向前；第四拍，所有四条腿短暂腾空，形成空中换步，然后右后腿再次着地开始下一个循环。小跑时，腿部运动为两分两合。随

着速度的不断加快，四条腿交替的分合就越不明显，有时会变成前后双脚同时屈伸。

（2）空中姿态：在快跑的最高点，马的身体会有一瞬间四蹄全部离地，这个阶段被称为"飞跃阶段"，此时马的身体完全腾空。

（3）力量分配与支撑：奔跑时，马体重的支撑和转移会在两个不对称的阶段进行，首先是两条后腿，然后是两条前腿同时承担体重。

（4）奔跑的节奏：慢跑11~13帧完成一个循环；快跑8~10帧完成一个循环。

在马奔跑的一组动作中，前腿与后腿的关节变化规律非常明显，从四肢收抬助跑到四肢腾空，全部呈一弧线状，再到前肢落地，为一个循环过程（图6-13、图6-14）。

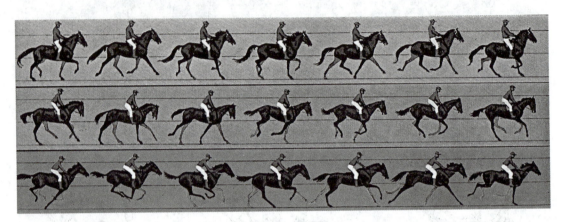

图6-13
真实马奔跑的运动规律

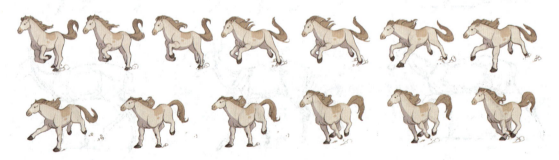

图6-14
卡通马奔跑的运动规律

图6-15是迪士尼动画《小马王》中小马王史比瑞特的动作设计。整套动作包括马的跳跃、奔跑、行走。首先马踢后腿，然后向前奔跑，最后慢慢走起来旋转半圈站定转头。整套动作行云流水，将马的习性特点描绘得非常逼真。整套动作中马的尾巴和鬃毛是跟随物体，做跟随运动。这样复杂的动作需要动画师对马的动作仔细观察，绘制大量的动态速写，研究马在运动中的骨骼肌肉变化。

鹿的体型比马要小得多，身体纤细而灵动，腿部骨骼结构明显。鹿反应灵活，善于奔跑和跳跃，鹿的奔跑常伴随跳跃动作。在跳跃的过程中双腿同时弯曲蹬地积聚力量，跃起后的运动轨迹形成优美的弧线，着地后身体弯曲缓冲并再次积聚下一个跳起的力量（图6-16）。

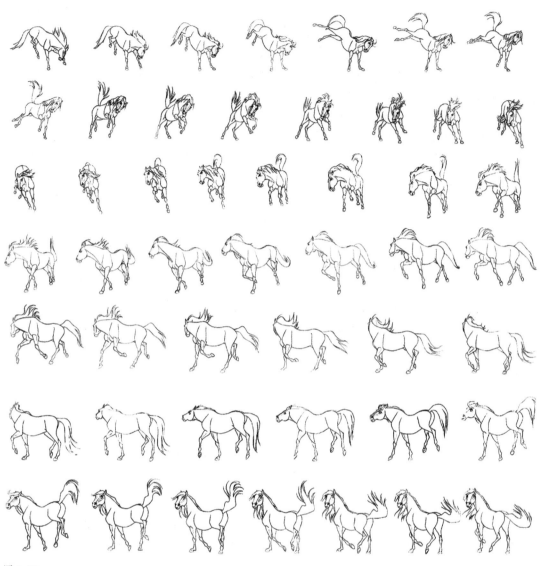

图 6-15
马的复杂运动

图 6-16
鹿奔跑的运动规律

> **随堂作业**
>
> （1）临摹图 6-10、图 6-12、图 6-14 和图 6-16，掌握四足蹄类动物行走和奔跑的运动规律。
>
> （2）自选一个四足蹄类动物卡通角色，设计其行走和奔跑的运动。

6.3 禽类的运动规律

禽类于 1.4 亿年前由爬行动物进化而来。千百年来，一部分禽类的翅膀已丧失了飞行的功能。再经过人类的长期饲养，逐渐变成家禽，原有的特征也随之改变。家禽是靠双脚走路或在水中浮游，有时扑打着翅膀，作短距离的飞行动作，以走为主的禽类，如鸡、鸭、鹅等。飞禽则指的是自然界中那些具有飞行能力的鸟类群体，如大雁、老鹰、麻雀、鸽子等。本章主要讲解禽类的运动规律，在动画片中禽类也是经常出现的动物角色。

禽类可以分为家禽类和飞禽类两类。家禽类如鸡、鸭、鹅等；飞禽类又分为阔翼类和短翼类两种。下面针对每种类型进行详细的分析。

6.3.1 禽类的身体结构

禽类经过长期的自然进化形成了一套适应飞行生活的生理特征，有以下几个因素，并结合图 6-17、图 6-18 一同学习。

1. 骨骼系统

禽类骨骼是中空的且轻而坚硬，大大地减轻了体重，同时又保证了结构强度。这样的骨骼系统非常适合飞翔生活。还能容纳气囊，与肺部相连，提高呼吸效率。

2. 翅膀和羽毛结构

禽类的翅膀设计精巧，从侧面看形成一条弧线，使得翅膀上举时能够创造一个低气压区域，从而产生向上的升力。翅膀由肌肉和羽毛构成，可调整角度，以改变升力大小和方向。羽毛不仅是提供升力的关键，还能帮助鸟类精确控制飞行姿态、方向，以及在滑翔时减小下降速度。

3. 流线型身体

禽类的身体形状呈流线型，在飞行的过程中可以大大降低空气阻力。

4. 肌肉系统

禽的肌肉系统尤其是胸部肌肉极为发达，提供了强大的动力来扇动翅膀，通常占其体重相当大的比例，相当于高效的飞行"发动机"。

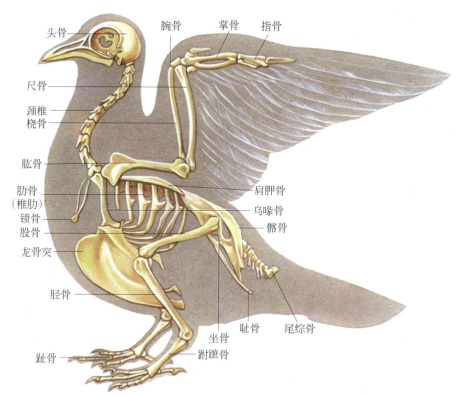

图 6-17
禽类的骨骼结构

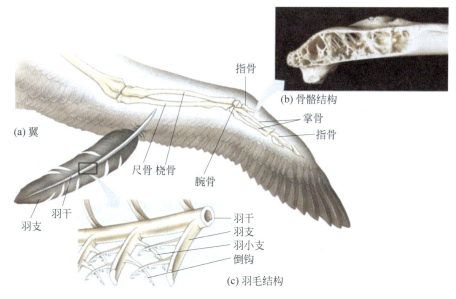

图 6-18
禽类的翅膀结构

5. 呼吸系统

禽类具有独特的"双重呼吸"机制，可以在吸气和呼气阶段都能进行气体交换，确保飞行过程中充足的氧气供应。

6. 消化系统

禽类无膀胱储存尿液，直肠短，排泄迅速，避免了因体内携带过多水分和废物而造成

额外负担，进一步减轻体重。

6.3.2 家禽类的运动规律

动画片中经常会出现家禽类动物，如鸡、鹅、鸭等。禽类动物行走的运动规律：双脚交替运动，身体略向左右摆动；为了保持身体的平衡，头和脚互相配合。一般是当一只脚抬起时，头开始向后收。脚向前抬到最高点时，头收缩到最后面。当脚向前伸出落地时，头随之伸到最前面。头与脚前后相差一至二格（图6-19、图6-20）。在画鸡的走路动作中间画时，应当注意脚部关节运动的变化。脚爪离地抬起向前伸展时，趾关节的弯曲同地面形成弧形运动。

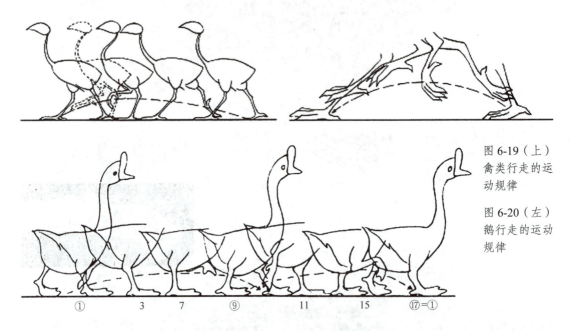

图 6-19（上）
禽类行走的运动规律

图 6-20（左）
鹅行走的运动规律

禽类，如鸭、鹅除了在陆地上行走，它们大部分时间是在河里面捕食。在河水里，鸭、鹅漂浮在水面上，通过脚掌划水移动身体。鸭、鹅划水的动作规律：双脚前后交替划水，动作柔和。左脚逆水向后划水时，脚蹼张开，形成外弧线运动，动作有力。右脚与此同时向上收回，脚蹼紧缩，成内弧线运动，动作柔和，以减小水的阻力。身体的尾部，随着脚在水中后划和前收的运动，会略向左右摆动（图6-21）。

6.3.3 飞禽类的运动规律

飞禽类根据翅膀的大小可以分为阔翼类和短翼类。阔翼类如鹰、大雁、天鹅、鹤、鸽子、海鸥、乌鸦等，翅膀较大、较宽，翅膀占身体的比例较大。所以有些大型阔翼类的鸟类凭借翅膀大且宽的优势，可以在空中滑行。短翼类如麻雀、蜂鸟、画眉、山雀等，身体体积较小，翅膀较短且窄，所占身体比例较小。由于翅膀较小，所以需要快速地扇动翅膀来保持身体的飞行运动。

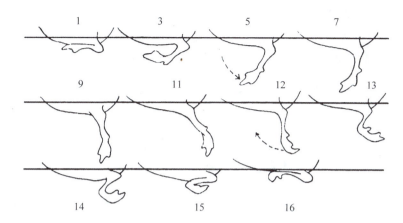

图 6-21
鹅脚掌划水的运动规律

1. 阔翼类飞禽类的飞行运动规律

阔翼类飞禽类飞行时脚爪蜷缩紧贴着身体或向后伸展；翅膀在飞翔时不是笔直地上下扇动，而是有一定的变化。如图 6-22 所示，向上扇动翅膀时翅膀的曲线是向上凸出的曲线；向下扇动翅膀时翅膀的曲线是向下凹陷的曲线。在一个飞翔的循环动作中，鸟类向上扇动翅膀和向下扇动翅膀的时间大致是相等的，但是较大的鸟类在飞行中，翅膀向下扇动的过程中受到的空气阻力更大，所以较向上扇动时慢。

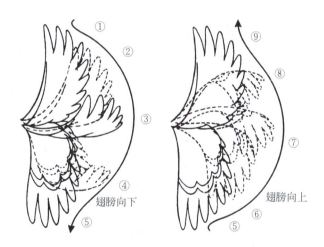

图 6-22
阔翼类飞禽类翅膀的运动规律

如图 6-23、图 6-24 所示，鸟类在飞行过程中，身体随着翅膀的扇动有上下起伏的变化。在翅膀向下扇动时，身体由于空气的浮力作用向上运动；当翅膀向上扇动时身体向下运动。如图 6-25 所示，1、2、3 是翅膀向下扇动，身体的位置逐渐上升，在 3 帧达到最高点。4、5、6（1=6）是翅膀向上扇动，身体逐渐从最高点降回最低点。

2. 短翼类飞禽类的飞行运动规律

短翼类飞禽类的飞行与阔翼类飞禽类的飞行运动规律相似，只不过由于体积不同，鸟类飞行时翅膀扇动的频率是不同的，一般小型的鸟类翅膀扇动得快些。例如，麻雀的翅膀在一秒内可有 12 个完整的扑打，而一只苍鹭或一只鹳一秒钟翅膀只扑打两次。在绘制短翼类飞禽类的运动规律时，为了表现其翅膀扇动的频率高，一般会借用速度线模拟快速扇动的翅膀残影（图 6-26）。

图 6-23
阔翼类飞禽类飞行的运动规律（1）

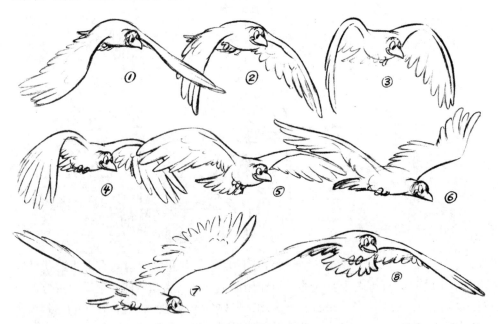

图 6-24
阔翼类飞禽类飞行的运动规律（2）

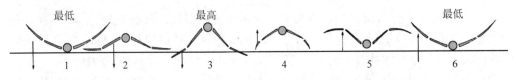

图 6-25
阔翼类飞禽类飞行的运动规律（3）

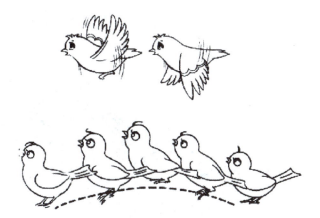

图 6-26
麻雀飞行和行走的运动规律

随堂作业

（1）临摹图 6-19、图 6-20、图 6-22 和图 6-24，熟练掌握家禽和飞禽的运动规律。
（2）自选一个飞禽卡通角色，设计它的飞行运动。
（3）自选一个家禽卡通角色，设计它的运动规律。

6.4 鱼类、爬行类、昆虫类动物的运动规律

本节课针对一些小型动物如鱼类、爬行类、昆虫类等动物的运动规律进行讲解。

6.4.1 鱼类的骨骼和结构

鱼类的身体结构体现了其对水中生活的高度适应性，包括流线型外形、高效的呼吸与循环系统、敏感的感官与神经系统，以及与特定生态环境和生存策略相匹配的其他特化结构。

1. 骨骼系统

鱼类的骨骼系统是其身体结构的重要组成部分，它为鱼类提供了支撑和保护。鱼类的骨骼系统可以分为外骨骼和内骨骼两部分。

鱼类的外骨骼主要是鳞片和骨板。鳞片覆盖在鱼的皮肤表面，起到保护作用，同时也有助于减少水的阻力。鳞片有多种类型，如圆鳞、栉鳞等。

鱼类的内骨骼主要由以下骨骼组成。

头骨：保护大脑和感觉器官，包括前额骨、围框骨、鳃盖骨等。

脊柱：由一系列椎骨组成，支撑鱼的躯干，保护脊髓。

肋骨：与椎骨相连，支撑和保护内脏器官。

胸鳍和腹鳍：支撑鱼的前部和提供运动时的稳定性。

背鳍、臀鳍和尾鳍：这些鳍帮助鱼类在水中保持平衡和方向，以及提供推进力（图 6-27）。

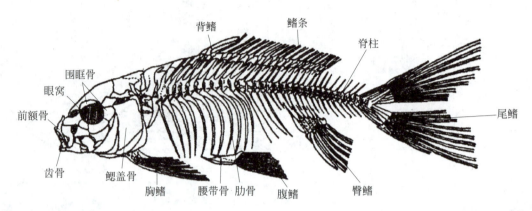

图 6-27
鱼类的骨骼结构

2. 身体形状

鱼类的身体形状呈流线型有利于减少水中游动时的阻力，提高游泳效率。鱼类的种类繁多，身体形态也各不相同，有纺锤形、侧扁形、棍棒形、平扁形等。

3. 皮肤与鳞片

鱼类皮肤由表皮和真皮构成。表皮含黏液腺，分泌黏液有助于减少摩擦、防止寄生虫附着，并保持体表湿润。内层真皮通常覆盖有鳞片。鱼鳞具有一层或多层鳞片，排列成覆瓦状，起保护作用，减少水分蒸发，并在游动时提供一定的流体力学优势。某些鱼类如鲇鱼、鳗鱼等则无鳞。

4. 肌肉系统

鱼类肌肉发达，尤其在躯干部位，通过肌肉的交替收缩与舒张驱动尾鳍摆动，实现游动。胸鳍和腹鳍主要用于维持平衡，背鳍和臀鳍则协助控制方向和稳定身形。

5. 鳃

鱼类的呼吸器官是鳃，通常位于头部两侧，由鳃盖骨保护。水从口流入，经鳃裂流出，水流经过鳃丝时，血液与水之间进行气体交换，氧气进入血液，二氧化碳排出。

6.4.2 鱼类的运动规律

鱼类生活在水中，它们的动作主要是运用鱼鳍推动流线型的身体，在水中向前游动。鱼身摆动时的各种变化呈曲线运动形态。具体的运动方式包括以下几种。

1. 波浪式游动

鱼类主要通过躯干和尾部肌肉的交替收缩产生波浪状的摆动，这种波浪运动沿身体向后传播，推动水流，利用反作用力使鱼体前进，运动轨迹呈波浪形。此方式效率高、能耗

低，适用于大部分鱼类的常规游动（图 6-28、图 6-29）。

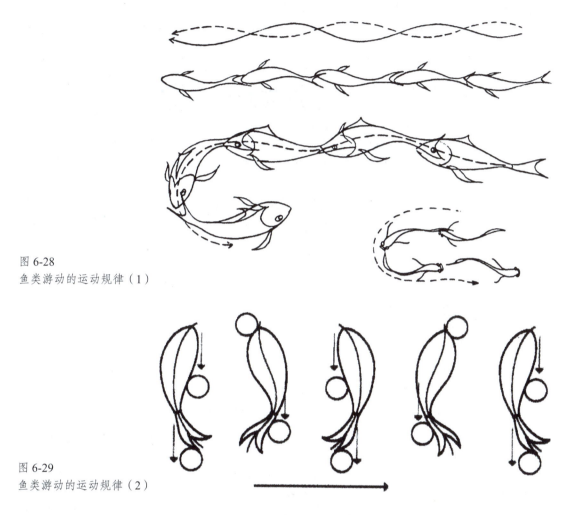

图 6-28
鱼类游动的运动规律（1）

图 6-29
鱼类游动的运动规律（2）

2. 鳍的辅助游动

鳍（特别是尾鳍）在游动中起到关键的推进作用。尾鳍扇动产生主要推力，背鳍、腹鳍、臀鳍则协助维持身体平衡，调整姿态和方向。胸鳍在上下摆动时产生升力，帮助鱼类升降或转弯。

3. 跳跃与飞翔

部分鱼类如鲢、鲑鱼、飞鱼等具有跳跃或短时间飞翔能力，这可能是为了逃避捕食者、跨越障碍、迁徙或进行繁殖行为。

4. 爬行与掘洞

少数鱼类如弹涂鱼、鲇鱼等能在陆地上短距离爬行，或在泥沙中挖掘洞穴，这与其生活环境和觅食策略紧密相关。

另外介绍一下两栖类动物的运动规律，以青蛙为例。青蛙是两栖动物，它既可以在陆地活动，又可以在水中活动。青蛙的四肢是前腿短，后腿长。它的动作特点是以跳为主。

由于青蛙的后腿粗大有力，所以弹跳力很强，跳得既高又远。青蛙在水中游泳时，前腿保持身体平衡，后腿用力蹬水，配合协调。青蛙的皮肤光滑，后脚趾间有蹼，游速较快。另一个特点是青蛙的舌头较长并有黏性，能迅速伸出捕捉昆虫。图 6-30 所示的是青蛙在陆地与水中运动的动作。

图 6-30
蛙类跳跃和划水的运动规律

6.4.3 爬行类动物的运动规律

爬行类动物可分有足和无足两类。

1. 有足类爬行动物

乌龟就属于有足类爬行动物，其腹背长有坚硬的甲壳，因此，体态不会有任何变化（动画片动作的夸张除外）。乌龟的头、四肢和尾巴均能缩入甲壳内。爬行时，四肢前后交替运动，动作缓慢，时有停顿。头部上下左右转动灵活。如果受到惊吓，则头部会迅速缩入硬壳之中。它爬行的运动规律与其他四足类动物规律相似，前肢为臂、后肢为腿进行爬行。其运动规律通常是先伸出前左臂，随后伸出前右臂，接着依次伸出后左腿和后右腿，形成类似于"两前两后"的交替步态。这种步态有助于保持身体稳定，减少重心转移带来的颠簸。乌龟爬行速度较慢，但能在各种地形条件下移动（图 6-31）。

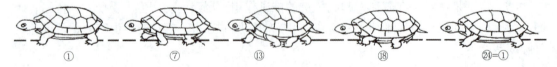

图 6-31
乌龟爬行的运动规律

除了爬行外，乌龟还可以在水中行动，乌龟通过前后肢划动及尾巴的摆动产生推进力，进行游泳。游泳时，四肢以类似波浪状的节奏前后摆动，尾部配合调整方向。游泳速度相对于爬行要快，且消耗能量较少。

有足类爬行动物还有鳄鱼和蜥蜴。它们都是用四肢前后交替向前爬行的，由于鳄鱼身体沉重，在陆地上爬行比较迟钝。鳄鱼的前肢较短，主要起支撑作用；后肢较长且强壮，是主要的推进力来源。爬行时，鳄鱼先将一侧后肢向前迈步，然后同侧前肢跟进，

接着另一侧后肢和前肢依次移动,形成一种"两后两前"的步态。这种步态有助于保持身体稳定,避免在移动过程中翻滚。长长的尾巴会随着步子左右缓慢摆动,呈波形曲线运动。

蜥蜴外形近似鳄鱼,但是身体一般较小,尾巴又细又长,还能脱落再长。蜥蜴同样靠四肢交替运动向前爬行,动作十分敏捷。蜥蜴爬行和游泳的速度都很快(图6-32、图6-33)。

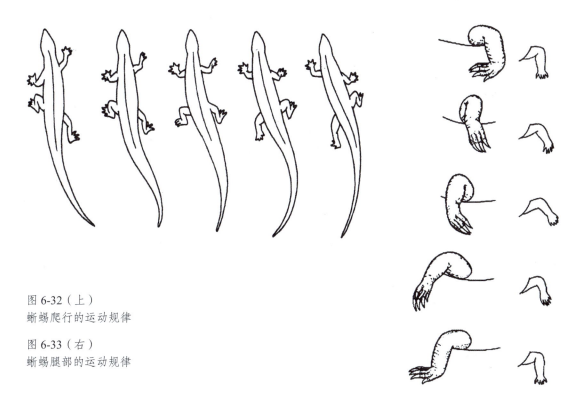

图 6-32(上)
蜥蜴爬行的运动规律

图 6-33(右)
蜥蜴腿部的运动规律

2. 无足类爬行动物

无足类爬行动物以蛇为例。蛇身圆而细长,身上有鳞。蛇的行动是靠轮流收缩脊骨两边的肌肉来进行的。所以它的动作特点是,朝前游动时,身体向两旁做"S"形曲线运动。头部微微地抬起,左右摆动幅度较小,随着动力的增大并向后面传递,越到尾部摆动的幅度就越大。蛇的动作除了游动前进之外,身体形态变化较多,可以卷曲身体盘成团状,当发现猎物时,迅速出击。蛇的另外一个动作特点是,常常昂起它那扁平的三角形蛇头,不停地从口中吐出它的感觉器官——细长而前端分叉的芯子,使人望而生畏(图6-34)。

图 6-34
蛇爬行的运动规律

6.4.4 昆虫的运动规律

昆虫可大致分为三种类型,分别是爬虫、跳虫和飞虫。

1. 爬虫

爬虫指以爬行为主的昆虫,如小甲虫、瓢虫等。它们在地面或洞穴中生活,属于步行虫科。特点是身体为圆形硬壳,有些身上长有好看的花纹。运动时形态无变化,靠身体下面的六条细腿交替向前爬行,速度一般不快。偶尔停下身体展开甲壳上的鞘翅扇动几下,随后又将翅膀收拢。遇到惊吓,偶尔也会快速直线飞行(图6-35)。

图 6-35
短足型昆虫的运动规律

2. 跳虫

跳虫指以跳跃为主的昆虫,如蟋蟀、蚱蜢、螳螂等。这类昆虫头上都长有两根细长的触须。它们也能几条腿交替走路,但基本动作以跳跃为主。由于这类昆虫的后腿长而粗壮,弹跳有力,蹦跳的距离较远,跳时呈抛物线运动。除了跳的动作之外,头上两根细长的触须,应做曲线运动变化。另外,螳螂的前足很大,形状颇似镰刀,边缘有许多锯齿,平时将它抱在胸前,当发现猎物时,会突然腾身一跃,用一对有力的前足将其夹住(图6-36)。

图 6-36
长足型昆虫的运动规律

3. 飞虫

飞虫指以飞行为主的昆虫,如蝴蝶、蜜蜂、苍蝇、蜻蜓等。蝴蝶一般色彩鲜艳,翅膀和身体有各种花斑,色泽鲜艳,图纹醒目。蝴蝶的头部有一对棒状或锤状触角(这是和蛾

类的主要区别，蛾的触角形状多样）。蝴蝶翅大身轻，在飞行时会随风飞舞。蝴蝶在飞舞时翅角端部加粗，翅宽大；停歇时翅竖立于背上。画蝴蝶飞舞的动作，原画应先设计好飞行的运动路线，一般是翅膀一张向上，一张向下，两张之间的飞行距离大约为一个身体的幅度。画原画和动画时，全过程可以按预先设计好的运动路线，一次画完（图6-37）。

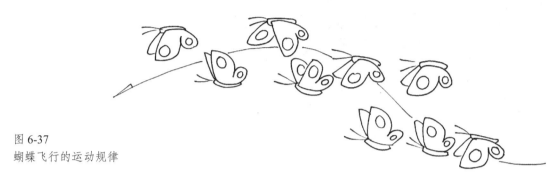

图6-37
蝴蝶飞行的运动规律

蜜蜂和苍蝇的形态特点是体圆翅小，只有一对翅膀。飞行动作比较机械，单纯依靠双翅的上下振动向前发出冲力。因此，双翅扇动的频率快而急促。画它们的飞行动作时，同样应设计好飞行时弧形的运动路线，在一定距离动作转折处画成原画，飞行过程的身体可以画中间画，在上下翅之间还可以加几根流线。飞行一段距离之后，还可以让身体在空中稍作停顿，只画翅膀不停地上下扇动即可（图6-38）。

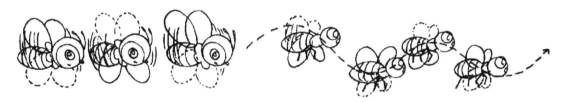

图6-38
蜜蜂飞行的运动规律

蜻蜓的特点是头大、身轻、翅长，左右各有两对翅膀，双翅平展在背部，飞行中快速振动双翅，速度很快。蜻蜓在飞行过程中，一般不能灵活转变方向，动作姿态也变化不大。画它的飞行动作时，在同一张画面的蜻蜓身上，同时可以画出几个翅膀的虚影（图6-39）。

图6-39
蜻蜓飞行的运动规律

随堂作业

（1）临摹图6-28、图6-30~图6-32、图6-36和图6-37，掌握其运动基本规律。
（2）自选一个鱼类动画角色，绘制其运动规律。
（3）自选一个爬行类动画角色，绘制其运动规律。
（4）自选一个昆虫类动画角色，绘制其运动规律。

第 7 章

自然现象及物理特性的运动规律

　　自然现象的运动规律是绘制动画片时经常会应用到的知识点。动画中经常会出现刮风、下雨、下雪、乌云密布、火焰的燃烧等自然现象。也会应用到爆炸、光效等物理特性的运动规律。本章就来研究这些现象及特性的运动规律。

　　学习自然现象的运动规律必须要了解这些自然现象产生的原理与它自身的结构，这是非常重要的。本章研究自然现象的运动规律，掌握绘制的方法。自然现象的运动规律看似简单，实则不然。研究自然现象的规律其实就是研究被自然现象所作用的物体的运动规律。

7.1　自然运动规律——风

　　当太阳照射地面，地球表面受热不均，如有云遮挡住太阳的光线，云下方的空气冷却，形成高压区域，而没有被云遮挡的区域空气温度上升，形成低压区域，这样空气从高压区域流向低压区域，就形成了风。风是一种看不见的东西，风是以无法直接辨认的形态存在的。风的运动，风的强弱，需要通过被风吹动的物体所产生的运动来表现。我们研究风的运动规律，掌握风的表现方法，实际上就是在研究被风吹过的物体的运动规律。一般有三种方法来表现风的运动，分别是轨迹线表现法、曲线运动表现法和流线表现法。

7.1.1 风的轨迹线表现法

风是由空气的流动产生的,它看不见,无色无形。气流的运动,气流的强弱,必须通过被气流吹动过的物体所产生的运动来表现。我们可以通过被风吹动的红旗、麦浪等来描绘风的存在。

一般来说,比较轻薄的物体被风吹起时,会在空气中随风飘扬,如图 7-1 所示风中的树叶、纸张。在表现这类动作时,必须先画出该物体的运动轨迹,并且根据风力的强弱和物体本身的质地,设定出运动物体的运动速度与节奏。首先在运动轨迹上确定该物体原画,算出每张原画之间需要加动画的张数。等到全部中间画完成,动作连续起来,就实现被风吹落的物体在空中飘荡的效果,也就是风的效果。还要注意这类轻柔的物体在被风吹起时,物体除了沿着风吹的方向运动外,其自身还有旋转翻滚的动作。

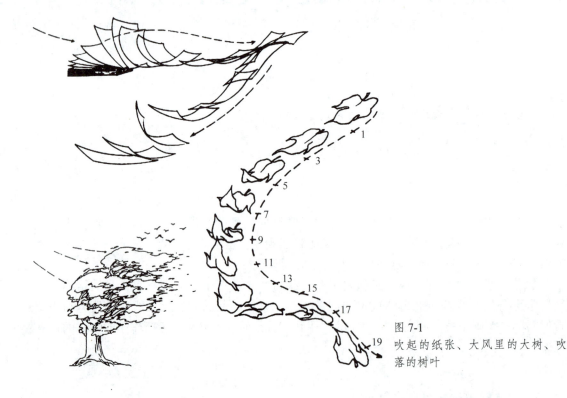

图 7-1
吹起的纸张、大风里的大树、吹落的树叶

7.1.2 风的曲线运动表现法

质地轻柔的物体被风吹动,它的一端未离开固定的位置,只是另外一端产生运动和变化,这可以用曲线运动表现法来实现,如挂在窗上的窗帘、旗杆上的红旗、身上的绸带等。在表现这类物体被风吹动的动作时,必须采用曲线运动的表现方法。这样,既能表现出风吹的效果,又能体现出柔软物体的质感。

图 7-2 所示的是窗帘的运动分析图。图中箭头所标示的路线是风的运动路线。窗帘的运动是曲线运动。图中的小球是用来帮助我们理解风力对窗帘造成影响后所形成的曲线形变的过程。A、B、C 代表的是窗帘受到风的影响所形成的曲线,这三根线条可以作为

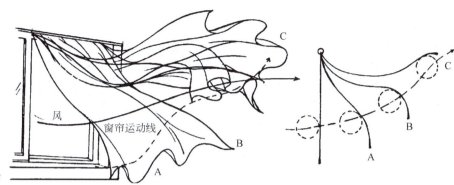

图 7-2
风吹窗帘的运动

此套动作原画的位置。了解了这个原理,我们再将窗帘的宽度加上去。注意窗帘不是一个死板的平片,而是有褶皱变化的。

同理,被风吹起的红旗、草丛的运动规律分别如图 7-3 和图 7-4 所示。

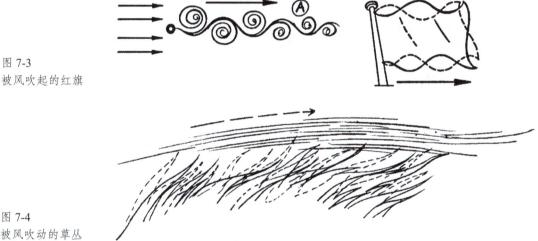

图 7-3
被风吹起的红旗

图 7-4
被风吹动的草丛

7.1.3 风的流线表现法

表现大风吹起地面上的纸屑、沙土、碎石,狂风猛烈地席卷茅屋、大树,旋风卷着空中的雪花、树叶,以及猛烈旋转着的龙卷风把地面上的人或者东西卷到空中等这类现象时,可采用流线的表现方式来解决。

流线的表现方法是:按照气流的运动方向、速度和形态,在画纸上画出疏密不等的流线。在流线范围内,画出被风卷起跟着气流一起运动的物体。一般来说,用流线表现的风,速度都是偏快的,风势的走向和旋转方向一致。

表现巨大的风时,可用被吹起的物体以及动态的流线来表现(图 7-5)。

表现旋转的风时,可用旋转的流线来表现(图 7-6 和图 7-7)。

在动画片里,出于剧情或者艺术风格的特殊需要,可把风直接夸张成拟人化的形象。在表现这类形象的动作时,不仅要考虑到风的运动规律和特点,也要避免受到局限,发挥更大的想象力,进行适当的夸张。

图 7-5
巨大的风

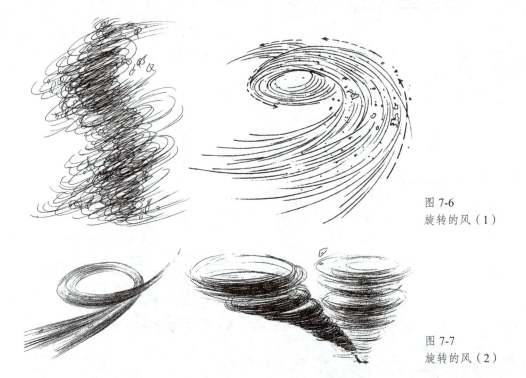

图 7-6
旋转的风（1）

图 7-7
旋转的风（2）

随堂作业

（1）临摹图 7-1，掌握风的轨迹表现方法。
（2）临摹图 7-2，掌握风的曲线表现方法。
（3）临摹图 7-6，掌握风的流线表现方法。

7.2 自然运动规律——火

火是可燃性物体、液体或气体在燃烧时发出的光和焰。火的运动规律在动画片中经常用到。火在燃烧过程中，受到气流强弱的影响，会出现变化多端的运动。

7.2.1 火的基本运动规律

火的不规则运动概括起来有以下 7 种基本形态：扩张、收缩、摇晃、上升、下降、分离、消失（图 7-8），将图中这 7 种基本形态交错组合起来，就可以表现丰富多样的火的运动规律。

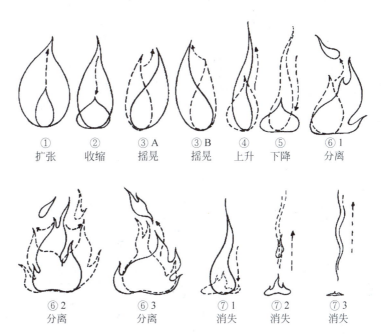

图 7-8
火的运动规律

7.2.2 不同燃烧程度火的运动规律

火燃烧的程度不同，其运动规律也有所不同，下面讲解小火、中火、大火的表现方式。

1. 小火的表现方式

小火的动作特点是琐碎、跳跃、多变，如蜡烛的火苗。在表现这类小火苗运动的时候，可以由原画一张张地直接画成，不用加中间画或加少许中间画，做顺序循环或者不规则循环（图 7-9）。

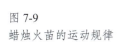

图 7-9
蜡烛火苗的运动规律

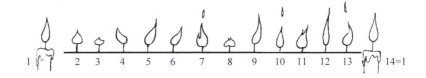

2. 中火的表现方式

中火，例如炉火、柴火等，实际上是由数个小火苗组成的。其表现方式与小火苗基本相同，但由于火的面积稍大，动作比小火苗稳定些，速度略慢些。如图 7-10 所示，此图是一套火燃烧动画的原画设计。为了让读者更容易理解火苗的运动，将火苗分组来画。从火焰的分组图中可以看出，火焰的燃烧趋势扩张、分离、收缩的过程。

图 7-10
中火的运动规律

3. 大火的表现方式

大火的面积大、火势旺、火苗多,看起来形态变化很复杂,其实只要按照火苗运动的 7 种基本形态来对照,就可以清楚地了解到它们的运动规律其实是完全一致的。一堆大火实际上是由无数个小火苗组成的,不同的地方在于火烧的面积大,结构相对复杂,变化比较多,有整体的动势,又有许多小火苗相互地碰撞、分合动作,因而就显得变化多端、眼花缭乱。如果把许多形态弯曲的火苗用虚线框起来,就成了一个大火苗,取其中每个局部,又可分解成无数个小火苗。

相对于小火苗来说大火的运动速度慢,层次丰富。如图 7-11 所示,我们可以将复杂的火的形态分解成组,上层的小火苗运动得快,造型细碎;下层的火苗运动得慢,造型整体。组成大火的火苗的运动规律符合火苗的 7 种运动规律,整体的运动趋势呈"S"形曲线。

如图 7-12 所示,箭头所标注的是火苗运动的方向,在画动画的时候可以用小 × 来做标记,标注出火苗运动的位置。由 1 到 5 帧火苗向上推动至完全消失,与此同时在 1 帧的时候下一组的火苗开始向上运动,这样就完成了火苗的连续运动。1 到 7 帧是一个循环运动。

表现大火动作时,应当注意以下四点。

(1) 处理好整体与局部的关系。大火的整体运动速度略慢,每个局部的小火苗动作则略快,小火苗的变化要比总体形态的变化多。

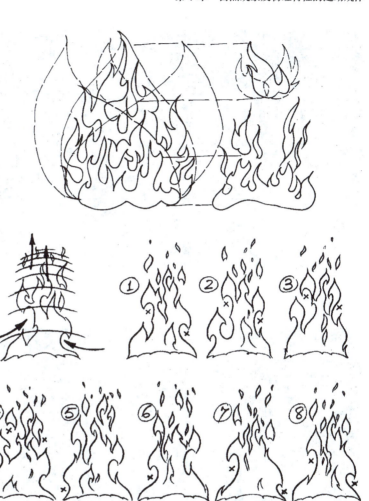

图 7-11
大火的运动规律（1）

图 7-12
大火的运动规律（2）

（2）由于火势面积大，底部可燃物体高低不一和可燃程度不同，火焰的顶部形态会出现参差不齐的情况。

（3）表现大火的运动，每一张关键动态原画，每一张中间过程动画，都应当符合曲线运动的规律。同时，必须保持火焰运动动作流畅，形态应有多种不同的变化。切勿始终保持同一外形状态下的多次循环，这样就会显得运动呆板而且单调。

（4）为了分辨大火的层次和立体感，并便于加动画，火可以分为2~3种颜色。靠近可燃物体燃点部分，可以用较亮的黄色或者橙色；中间部分可以用橙红或者红色；外围火焰部分，可以用深红或者暗红色。

7.2.3 火的个性表现

图 7-13~图 7-15 所示的是迪士尼经典动画《大力士》中冥王哈迪斯这个角色的动作设计。在角色的设定上，作者将这个角色的头发设计成蓝色火焰的造型，当角色兴奋时蓝色火焰会熊熊燃烧起来，当角色愤怒时火焰会变成红色的烈火燃烧起来。这样的设计极具表现力，将角色的情绪外化成可见的火焰，通过颜色和多少的变化增强感染力。

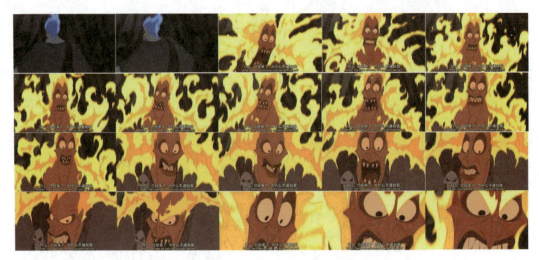

图 7-13
冥王哈迪斯（1）

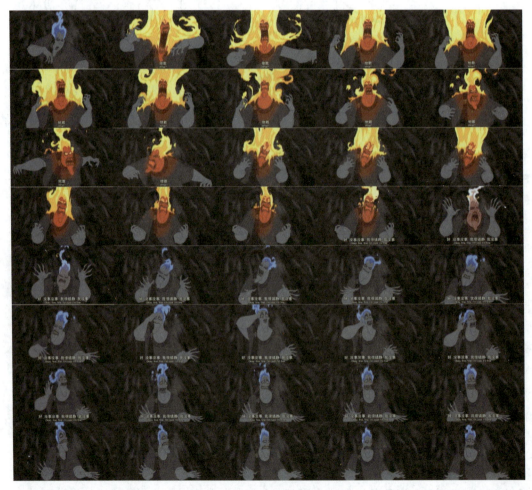

图 7-14
冥王哈迪斯（2）

图 7-15
冥王哈迪斯（3）

随堂作业

（1）临摹图 7-9，掌握小火的运动规律。
（2）临摹图 7-10，掌握中火的运动规律。
（3）临摹图 7-12，掌握大火的运动规律。

7.3 自然运动规律——水

水是一种无色无味透明的液体，汇集成江、河、湖、海，被称为人类生命的源泉。影响水的运动的因素既包括自然力量如重力、表面张力、流体动力，也包含环境和人为因素影响而产生的动态。水的动态很丰富，从一滴水珠的滚动到大海的波涛汹涌，变化多端，气象万千。下面分别讲述几种水的表现方法。

7.3.1 水的运动规律

1. 水滴

水有表面张力，因此，一滴水必须积聚到一定的重量摆脱自身的张力，才会滴下来。它的运动规律是：积聚、分离、收缩，然后再积聚、分离、收缩。一般来说，积聚的速度比较慢、动作小，画的张数比较多；分离和收缩的速度快、动作大，画的张数应比较少（图 7-16）。

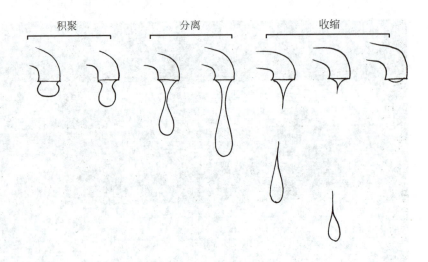

图 7-16
水滴的运动规律

2. 水花

平静的水面遇到撞击时，会溅起水花。水花溅起后，向四周扩散、降落。水花溅起时，速度较快，升至最高点时，速度逐渐减慢，分散落下时，速度又逐渐加快。

物体落入水中溅起的水花，其大小、高低、速度，与物体的体积、重量及下降的速度有密切的关系，在设计动画时应予以注意。

当水滴落入水面平静的水中时，落入水中的瞬间水面激起水花，水花由于水的张力松散地连成片状，在这个过程中，片状的水由小到大、再由大到小。水由于重力的原因聚集落入水面，然后形成水泡。水泡再次破裂，形成片状的水。水滴张力逐渐消失，形成水花。水面再次恢复平静（图 7-17）。

大量的水泼入水面与水滴落到水面的运动是不同的。泼入的水越多，运动规律越剧烈复杂，激起的水花也更大更多（图 7-18）。激起的水花落入水面之后，水面不会很快平静，会产生层层波纹，等波纹渐渐消失之后，水面再次恢复平静。

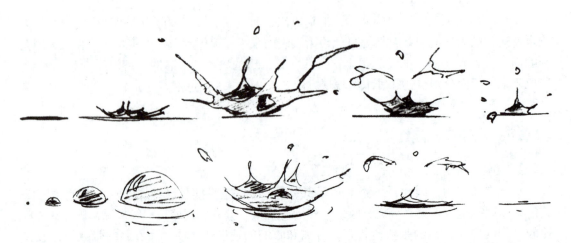

图 7-17
水滴落到水面时溅起的水花

当石头落入水的表面时，一些水被排挤而向外散去形成水溅。当石头更深地下沉时，一瞬间在它后面留下一个空隙，这空隙很快就被四周的水所填充。当四周的水在中间相遇时，它们形成一股射流从水溅的中央垂直喷出，常常在它落下之前便形成水滴。所以，这样一种水溅必须分成两部分完成（图 7-19）。

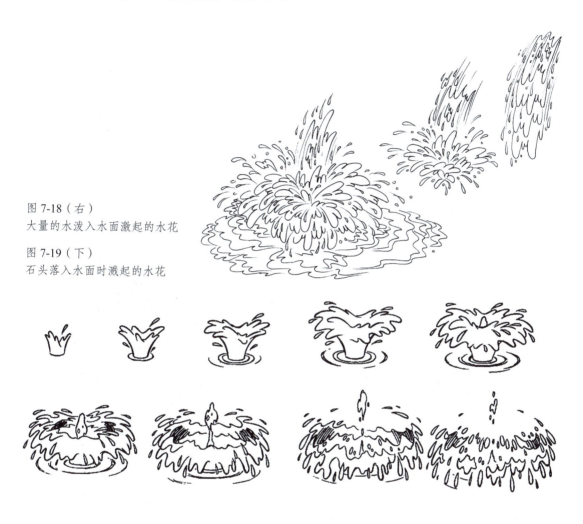

图 7-18（右）
大量的水泼入水面激起的水花

图 7-19（下）
石头落入水面时溅起的水花

7.3.2 水面的波纹

当物体落入水面后，水面上会产生波纹。当水面上有物体运动如船、鸭子、水鸟等，会在水面上形成人字形的波纹。微风吹来，平静的水面会形成美丽的涟漪。

1. 圈形波纹

物体落入水中造成的圈形波纹，是由中心向外扩散，圆圈越来越大，逐渐分离消失。图 7-20 中箭头的方向是波纹扩散的方向。波纹由圈形的中心开始产生，随箭头所指方向向外扩散至消失。激起波纹的强弱与落入水中的物体的质量成正比。波纹持续的时间长度也与落入水中物体的质量成正比。

从图 7-20 中我们了解到波纹扩散的画法，图 7-21 展示的是物体落入水中到产生波纹

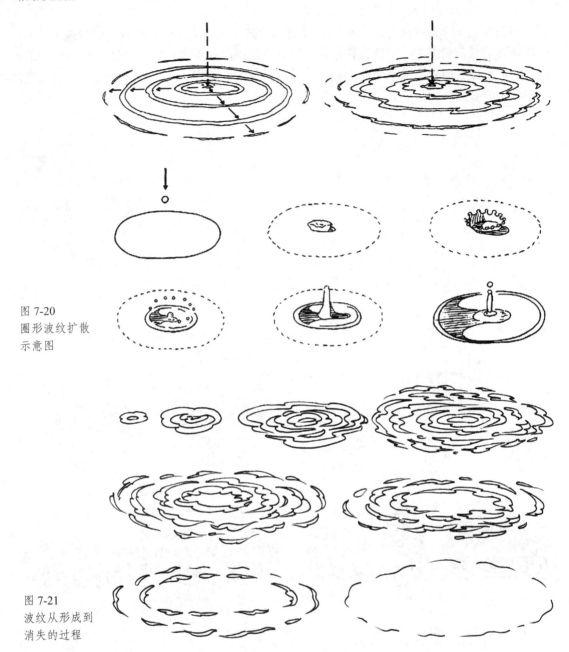

图 7-20
圈形波纹扩散示意图

图 7-21
波纹从形成到消失的过程

的过程。物体落入水中将水排挤开来,然后四周的水填补到缝隙中,形成一股力量将水激起,由于水自身的张力形成片状的水花,张力逐渐松弛,水花下落后将水面推开形成了一圈圈的涟漪。

波纹从形成、扩散到消失的过程:在画的时候,第一圈的波纹产生后有节奏地向外蔓延,直至消失;在第一圈水波纹向外蔓延的过程中,第二圈波纹开始产生、蔓延、消失。这个过程水波纹的圈数是由少至多,然后圈数减少至消失,水面恢复平静。一般情况下水圈从形成到消失,大约画 8 张原画,每两张原画之间可加 7 张动画,共 56 张动画,每张拍一格,时间为 2.5 秒(快速);每张拍两格,时间为 5 秒(慢速)。

2. 人字形波纹

当有物体在水中行进时，划开水面，形成人字形波纹。人字形波纹由物体的两侧向外扩散，并向物体行进的相反方向拉长、分离、消失，其速度不宜太快，两张原画之间可加 5~7 张动画。图 7-22 是汽艇在行进中造成的人字形波纹。

鸭子在水中游过时，划开水面，形成人字形波纹。人字形波纹由鸭子身体的两侧向外扩散，并向鸭子行进的相反方向拉长、分离、消失（图 7-23）。

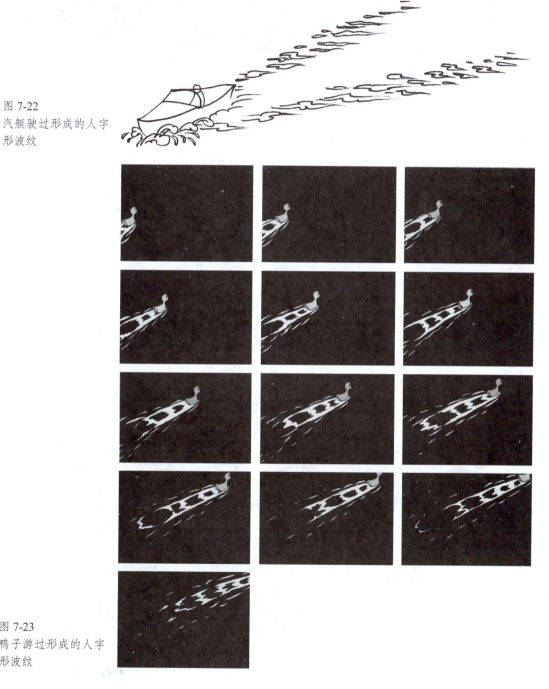

图 7-22
汽艇驶过形成的人字形波纹

图 7-23
鸭子游过形成的人字形波纹

3. 涟漪

一阵轻风掠过静止的水面,风与水面摩擦形成涟漪。如果风再吹向涟漪的斜面,就成为小的波浪。表现这种波纹的最简单方法,就是画几条波形线,使之活动起来。两张原画之间按曲线运动规律加 5 至 7 张动画,每张拍一格或两格,可以循环拍摄(图 7-24)。

图 7-24
涟漪的效果

7.3.3 流水

1. 用平行波纹线运动表现流水

用平行波纹线运动表现流水是我们经常使用的方法。相邻的两个或几个波纹平行排列,同时向水流动的方向运动,视觉上就会给人感觉水真的在流动。为了加强流水的运动感,可在每一组平行波纹线的前端,加一些浪花和溅起的小水珠。图 7-25 中白色的平行波纹向前运动就形成了水流动的效果。

2. 用不规则的曲线形水纹的运动表现流水

运用不规则的曲线形水纹的运动来表现流淌的水流,更加生动逼真。每张原画的曲线形水纹形状应有所变化,以免呆板。将平行的曲线变化形状变成不规则的波状线,会使动作生动真实。同时中间画必须找准位置,画出变化过程,不能忽快忽慢(图 7-26)。

3. 用弧线及曲线形水纹的运动表现流水

可以用弧线及曲线形水纹的运动表现湍急的流水,如瀑布、旋涡等(图 7-27)。

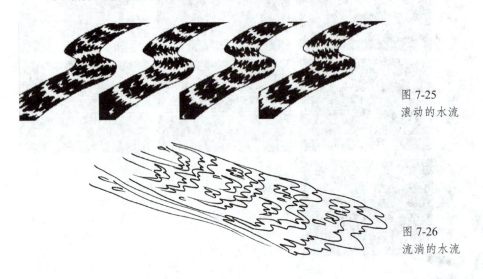

图 7-25
滚动的水流

图 7-26
流淌的水流

图 7-27
瀑布

7.3.4 水浪

江河湖海中的水浪是受到风力的作用而形成的。如当风持续吹拂海面时，它施加一个力，使海水离开其原来的位置，形成波峰和波谷。风力越大、吹拂时间越长，形成的波浪越高、越猛烈（图 7-28）。

在绘制水浪时可以参照波形运动规律，波浪好似起伏的群山，有波峰、有波谷。如图 7-29 箭头的指向是海水的流动方向，在图中 5 帧的画面，两股相反方向的水流将中间的水推起，推力越来越大，形成了图中 9 帧的浪花，当这两股水流其中的一股力量强大时，被推起的海水由于重力的原因向另一个方向下落如图中 13 帧所示，然后慢慢地海水平静，此套动作完成。

如图 7-30 所示的是海浪的动画运动规律。

（1）从 1 帧至 43 帧可以循环使用。

（2）12 帧、16 帧两张动态之间可根据需要反复几次，但应注意周围浪花的运动；每张画面拍摄两格，如果要动作快，则每张拍一格也可。

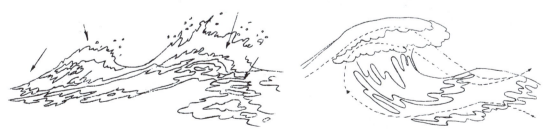

图 7-28
江河中的波浪

130　动画运动规律

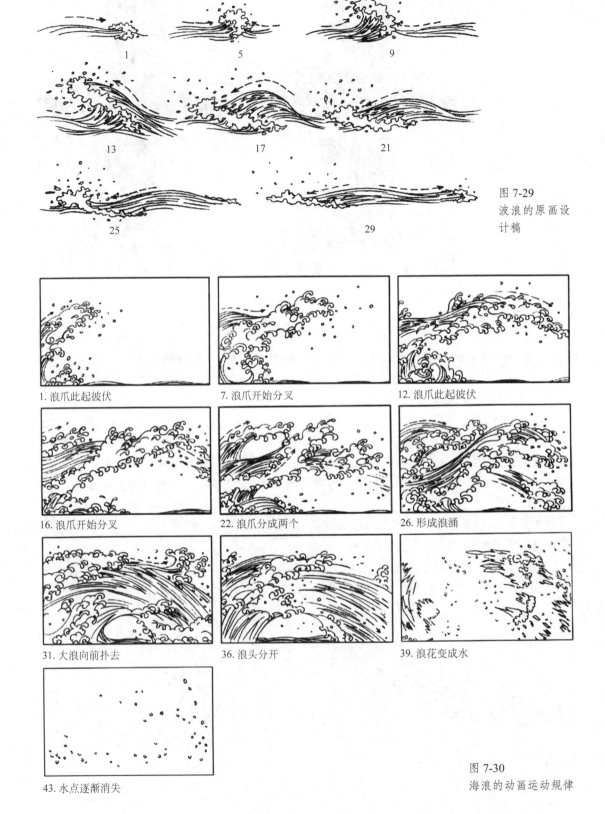

图 7-29　波浪的原画设计稿

1. 浪爪此起彼伏
7. 浪爪开始分叉
12. 浪爪此起彼伏
16. 浪爪开始分叉
22. 浪爪分成两个
26. 形成浪涌
31. 大浪向前扑去
36. 浪头分开
39. 浪花变成水
43. 水点逐渐消失

图 7-30　海浪的动画运动规律

在表现大海的波涛时，为了加强远近透视的纵深感，往往分成 A、B、C 三层来画，C 层画大浪，B 层画中浪，A 层画远处的小浪。大浪，距离近，动作大，速度快；中浪次之；小浪在远处翻卷，速度比较慢。由于速度不同，分开来画，也比较容易掌握（图 7-31）。

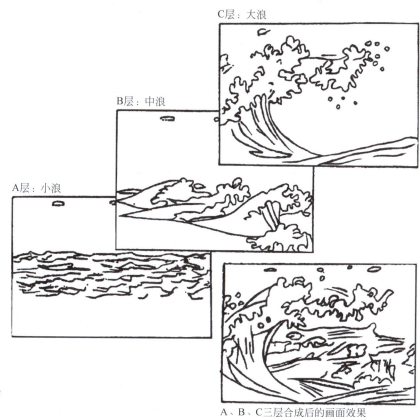

图 7-31
分为三层的海浪可以加强远近透视的纵深感

随堂作业

（1）临摹图 7-16、图 7-19，掌握水滴和水花的运动规律。
（2）临摹图 7-21、图 7-23，掌握水面波纹的运动规律。
（3）临摹图 7-26，掌握流水的运动规律。
（4）临摹图 7-29、图 7-30 和图 7-31，掌握海浪的运动规律及分层方法。

7.4 自然运动规律——雨、雪、闪电

雨、雪和闪电是常见的自然现象之一，在动画及影视作品中常作为烘托影片氛围、渲染角色情绪的手段，本节来学习雨、雪和闪电的运动规律。

7.4.1 雨的基本运动规律

雨落下的时候，基本是一定角度的直线向下运动，倾斜角度的大小是受到风力的大小影响的，风越大雨滴落下的倾斜角度越大，风小则雨滴基本上垂直下落，而且下落的速度要快一些。为了表现空间感，在绘制雨的时候通常需要分图层来绘制。远处的雨可略慢一些，以营造纵深感。前景的雨穿过银幕约6格，后景的雨滴则略慢些。往往需要几层画面配合才能达到理想效果。

单个雨滴要画成直线，在连续动画中稍稍交错。为了真实感，雨的动画必须拍单格，同时需要一个较长的循环。如果不想让这一循环显得太机械，至少需要画24格。图7-32、图7-33所示的是雨的运动表现方法。

图 7-32
雨的运动

图 7-33
大雨的运动及雨滴落下的动作

7.4.2 雨的分层画法

下雨时，往往有一片比较广阔的雨区，为了表现远近透视的纵深感，可以如图7-34所示分成三层来画。

绘制一套可供多次循环拍摄的雨，前层至少要画12~16张，中层至少要画16~20张，后层至少要画24~32张，也就是说，至少要比雨点一次掠过画面所需要的张数多一倍。这样就可以画两组构图有所变化的动画，循环起来，才不致显得单调。

雨的颜色应根据背景色彩的深浅来定，一般使用中灰或浅灰，只需描线，不必上色。雨的动画可以与其他景物同时拍摄，一次曝光；也可分开拍摄，两次曝光（如果赛璐珞片层次太多，则会影响色彩）。两次曝光的拍摄方法是先用100%的曝光拍摄其他景物，然后把片子倒回来，用50%的曝光拍摄雨的动画（下面衬黑底），采用两次曝光方法拍摄的雨，比较有透明感。

第 7 章 自然现象及物理特性的运动规律 133

1. 前层：画比较短粗的直线，夹杂着一些水点，每张动画之间距离较大，速度较快。

4. 三层合在一起：将前、中、后三层合在一起进行拍摄，就可表现出有远近层次的纵深感。雨丝不一定都平行，也可稍有变化。三层雨的不同速度，可通过距离大小和动画张数的多少来加以区别。

2. 中层：画粗细适中而较长的直线，比前层可画得稍密一些，每张动画之间的距离也比前层稍近一些，速度中等。

注意
前层：雨点从开始进入，穿过画面到全部出画面，可画6～8张动画。
中层：线状雨点从进入到全部出画面，可画8～10张动画。
后层：片状雨点从进入到全部出画面，可画12～16张动画。

3. 后层：画细而密的直线，组成一片一片来表现较远的雨，每张动画之间的距离比中层更近，速度较慢。

图 7-34
雨的分层法表现

7.4.3 雪的基本运动规律

表现落雪的方法与表现下雨的方法有相似之处，但是雪更轻柔。雪花在空气中受到重力作用，做自由落体运动。同时雪花又受到空气阻力的作用，两个力互相作用，最终雪花会以一个恒定的速度下落直至到达地面。

实际环境中，风的存在会显著改变雪花的运动轨迹。风可以横向推动雪花，使其偏离垂直下落的方向。风速和风向的不同会导致雪花呈曲线路径飘落，或者在地面上形成雪堆

的不均匀分布。强风还可能导致雪花呈螺旋状或打旋下落。

7.4.4 雪的分层画法

在动画制作或视觉艺术中，为了模拟真实场景并增强视觉纵深感，往往会按照透视原理来描绘雪花的运动。通常会将雪花分为三层来绘制：前层画大雪花，中层画中等大小的雪花，后层画小雪花。这样的分层设计使得远处的雪花看起来比近处的雪花略小且略慢，从而呈现出远近透视的立体效果。

下面介绍两种雪的分层画法。

1. 表现雪花在微风中飘舞，轻轻落下

（1）表现落雪的方法与表现下雨的方法有相似之处，为了表现远近透视的纵深感，也可分成三层来画：前层画大雪花，中层画中雪花，后层画小雪花，合在一起拍摄。

（2）三层雪花各画一张设计稿，画出雪花飘落的运动线。运动线呈不规则的"S"形曲线。雪花总的运动趋势是向下飘落，但无固定方向，在飘落过程中，可出现向上扬起的动作，然后再往下飘。有的雪花在飘落过程中相遇，可合并成一朵较大的雪花，继续飘落。

（3）前层大雪花每张之间的运动距离大一些，速度稍快，中层次之，后层距离小，速度慢，但总的飘落速度都不宜太快。

（4）绘制一套雪花飘落动作，可反复循环使用。每张动画一般拍摄两格，为了使速度有所变化，中间也可穿插一些一拍一的画面。为了使画面在循环拍摄时不重复，在设计动画时，应考虑每一层的张数不同，错开每一层的循环点。

一般来说，具体画法是设计好雪花的运动线以后，再确定每朵雪花的位置，标出两个位置之间所需画的张数（图7-35）。

图7-35
落雪的分层法表现

2. 表现暴风雪

（1）暴风雪的运动速度很快，一般只需几格就可掠过画面。

（2）由于运动速度快，所以设计稿上不必画出每朵雪花的运动线，也不必明确标出每

朵雪花的前后位置，只要设计好整个雪花的运动线及每张画面之间的距离即可。

（3）绘制时，可用枯笔蘸比较干的白色，按设计稿上的位置，直接在画面上点出大大小小的雪花。同时，可适当加一些流线。

（4）每张拍一格。

雪花的运动应该分层来画：前层画大雪花，可设计 6 条运动线，每朵雪花飘过画面的时间约 5 秒；中层画中雪花，可设计 9 条运动线，每朵雪花飘过画面的时间约 7 秒；后层画小雪花，随意地以"S"形下落，小雪花不落到画面的最下部，而是在银幕某处随意地飘散。每朵雪花飘过画面的时间约 9 秒。

雪花由于自身十分轻盈，下落过程中受到空气浮力影响，运动的轨迹呈"S"形曲线，运动的速度在没有风等外力作用的情况下为匀速运动。

三层合成后下雪的动作层次丰富，营造出真实的空间感（图 7-36）。

图 7-36
雪花的运动分层

7.4.5 闪电的运动规律

打雷闪电，往往发生在空气对流极其旺盛的雷雨季节。雷雨云是带电的，一边带有正电，一边带有负电。当带电的云层或是云层与云外物体的正负电荷之间的电磁场差，大到一定程度时，正负电就会互相吸引，产生火花放电现象。火花放电时产生的强烈闪光，叫闪电。火花放电时温度很高，使空气突然膨胀，水滴气化，发出巨大的响声，叫打雷。

动画片表现闪电时，除了直接描绘闪电在天空中出现的光带以外，往往还要抓住闪电时的强烈闪光对周围景物的影响，加以强调。

发生闪电的天空，总是乌云密布，周围景物，也都比较灰暗。当闪电突然出现时，人们的眼睛受到强光的刺激，感到眼前一片白，瞳孔迅速收小；闪电过后的一刹那，由于瞳

孔还来不及放大，眼前似乎一片黑；瞳孔恢复正常后，眼前又出现闪电前的景象。因此，它的基本规律是：正常（灰）—亮（可强调到完全白）—暗（可强调到完全黑）—正常（灰），即灰—亮—暗—灰。

在半秒钟的放电过程中，闪电次数很多，而我们只有12格胶片，所以只能加以简化，在十几格胶片中，闪烁2至3次。

表现闪电的镜头，一般要画三张景物完全相同且明暗差别很大的画面。背景：①灰——阴云密布的日景；②亮——在强烈的电光照耀下，非常明亮的月景（冷色调）；③暗——阴云密布的夜景。另外，还可加上一张白纸和一张黑纸，拍摄时，交替出现，每张拍一格或二格。

我们在设计闪电的动画效果时，一般将镜头中的物体画出三张形状相同，颜色明暗差别很大的画稿。一张灰色的，一张亮色的，一张暗色的。然后将画好的色稿按照图7-37中所排列的顺序拍摄。

图 7-37
绘制闪电时的背景颜色

7.4.6 闪电的绘制方法

下面介绍闪电的几种具体表现方法。

1. 直接出现闪电光带

闪电光带一般有两种画法，图7-38和图7-39为树枝形和图案形。图7-40为树枝形闪电动画效果。

图 7-38
树枝形闪电

图 7-39
图案形闪电

画闪电的动画，从无到有再到消失大约需要七张动画。如与其他景物同时曝光拍摄，可将闪电光带部分涂上白色或淡蓝、淡紫色。如与其他景物分别作两次曝光拍摄，则闪电光带部分不上色，其余部分涂满不透明的黑色。第二次曝光拍闪电光带时，底层白天片上打白色的光或淡蓝、淡紫色。分两次曝光，闪电光带的亮度高，效果较强烈。

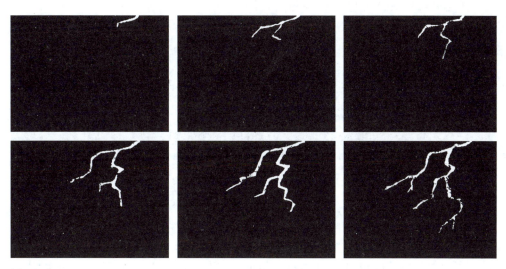

图 7-40
闪电的画法

将背景的明暗变化和闪电的动画结合来画,使动画效果层次分明,逼真生动。图 7-41 中所排列的背景明暗顺序,是动画师们对闪电动画的一个经验总结。

图 7-41
背景的明暗变化

2. 不出现闪电光带

不直接描绘闪电光带,只表现闪电时急剧变化的光线对景物的影响,也能造成闪电的效果(图 7-42)。

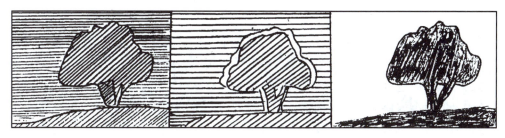

图 7-42
闪电对景物的影响

> **随堂作业**
> （1）临摹图 7-35，掌握雨的运动规律及分层画法。
> （2）临摹图 7-35、图 7-36，掌握雪的运动规律及分层画法。
> （3）临摹图 7-40、图 7-42，掌握闪电的运动规律。

7.5 自然运动规律——云、烟

云的运动规律主要受大气环流、气象系统、地形及热力学的综合影响，表现为水平方向的风向迁移和垂直方向的对流上升或下沉。而烟的运动规律主要取决于其生成时的热浮力驱动上升，之后受扩散、沉降及风场作用的水平扩散和垂直分布变化。两者虽有相似之处（如都受风的影响），但本质上反映了不同物理过程的主导作用。

7.5.1 云的运动规律

云是地球上庞大的水循环的结果。太阳照在地球的表面，水蒸发形成水蒸气，水蒸气遇到冷空气，凝结成小水滴或小冰晶，这些水滴或冰晶悬浮在空气中，聚集在一起形成了可见的云层。

云的运动主要受以下几个因素的影响。

1. 热力学驱动

云的运动主要受到风和对流的影响。风是水平方向的大气流动，可以带动云体沿水平方向运动。而对流是由于地面受太阳照射加热导致近地表空气升温，热空气密度较小，会上升；而高处冷空气下沉补充，所以形成了垂直方向的空气流动。这种对流活动是云形成和垂直运动的动力，特别是在产生积雨云（雷暴云）时尤为显著。

2. 气象系统影响

大规模的云系运动还受到大型天气系统，如高压系统、低压系统、锋面等的支配。例如，低压系统周围的气旋性环流会使云层呈螺旋状排列并随系统移动；冷暖锋附近，云的分布和演变与锋面的推进密切相关。

3. 地形作用

地形对云的运动也有影响。山地可引起气流抬升，促进云的生成和发展；山脉两侧的风向转变和山谷风等局地风向，也会改变云的运动路径和形态。

动画片中云的造型大体上可分为两类：一类是比较写实的，可以描线、上色，也可以直接用喷笔将颜色喷在赛璐珞片上；另一类是装饰图案形的云。

在绘制云运动时，每一帧云的形状要有些许的变化，否则容易呆板，但动作必须柔和，速度必须缓慢（图 7-43~图 7-48）。

第 7 章 自然现象及物理特性的运动规律　139

图 7-43
云移动的过程

图 7-44
几片云聚集成一块云的原画设计

图 7-45
一块云分成几块云的过程

图 7-46
带状云在移动中逐渐变形

图 7-47
云尾在移动中做曲线运动

图 7-48
装饰图案形云的翻滚运动

7.5.2 烟的运动规律

烟是由物体燃烧或其他化学反应产生的固体微粒、液滴及气体混合而成的。这些微粒在高温下形成，通常附带有未完全燃烧的有机物质和其他化学物质。由于可燃物的物质成分不同，所以烟的颜色也不同，有的呈黑色，有的呈黄褐色，有的呈现灰色，等等。

图 7-49 是几种烟消散的过程。

（1）轻烟消散的过程。轻烟呈带状，它的运动是"S"形曲线运动。烟越向上运动曲线的曲度越大，并且渐渐消失。可以参照曲线运动的画法画轻烟的运动，但是不要过于机械，在运动中要加入形变的过程，表现出烟的轻（图 7-49（a））。

（2）团状烟的消散过程。这种烟的运动曲线也是"S"形，向上运动时开始分离，然后烟团的形状越来越小，直到消失（图 7-49（b））。

（3）由管状物中吹出的烟。这种烟的运动是减速运动。烟的运动是拉长、压扁、还原、消散。在消散的过程中是以烟雾的中心为消失点，渐渐地消失成环形，再由环形分离至消失（图 7-49（c））。

（4）烟扩散的过程。图 7-49（d）中展示的是烟由小到大的过程，由于烟是气体，质量非常轻，它的运动速度非常缓慢，所以将烟的运动加入了很多张中间画来控制它的速度。

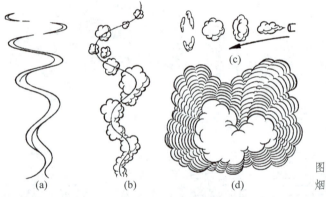

图 7-49 烟的状态

动画片表现烟，大体上可以分为浓烟和轻烟两类。

1. 轻烟

轻烟造型多取带状和线状，选用透明色或比较浅的颜色表现。轻烟的运动主要是外形的变化，比如拉长、摇曳、弯曲、分离、消失等。表现轻烟的运动要注意烟雾缥缈轻薄的质感，运动的速度要慢，每一帧的形态要有些许变化（图 7-50 和图 7-51）。

2. 浓烟

浓烟造型多取絮团状，用色较深，浓烟除了表现整个烟体外形的运动和变化之外，有时还要表现一团团的烟球在整个烟体内上下翻滚的运动。

实际创作中，要注意浓烟运动的细微变化，如有的烟球逐渐扩大，有的逐渐缩小；有的互相合并，有的互相分离；有的翻滚速度快，有的翻滚速度慢。同时，还要注意整个烟体外形的变化。一般来说，整个烟体的运动速度可以偏慢一些，烟体的部分烟球的运动速度可以偏快一些，力求表现出浓烟滚滚的气势，但不要显得机械、呆板（图 7-52）。

第 7 章 自然现象及物理特性的运动规律 141

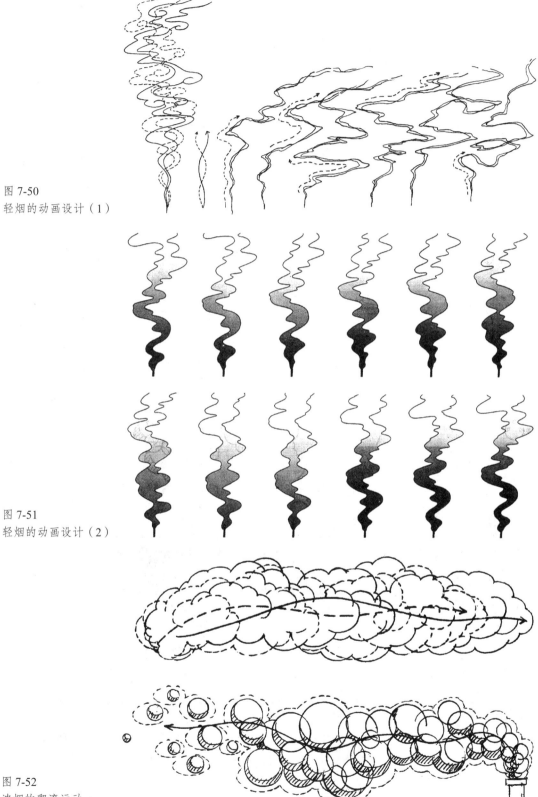

图 7-50
轻烟的动画设计（1）

图 7-51
轻烟的动画设计（2）

图 7-52
浓烟的翻滚运动

浓烟密度较大，它的形态变化较少，消失得比较慢；轻烟密度小，体态轻盈，变化较多，消失得比较快。

3. 烟的画法

在设计烟的运动时，可以将不规则的烟的形状分组。图 7-53 中的 A、B、C、D 标注就是原画师对这套烟的分组。每组烟的运动是从无到有再至无，从小到大再到消失的过程。每组烟的产生到消失的时间长度有所不同。几组动画开始的时间要错开。这样的设计才有节奏感，更逼真。

浓烟的运动与一般的烟的运动有所不同，浓烟在运动过程中很慢才会消散，在画浓烟动画时（如图 7-54 右下角的轮廓图所示），烟像向上运动的小球一样，向天空飘动。我们只保留由多个小球重叠所组成的外轮廓，来表现浓烟的形状。

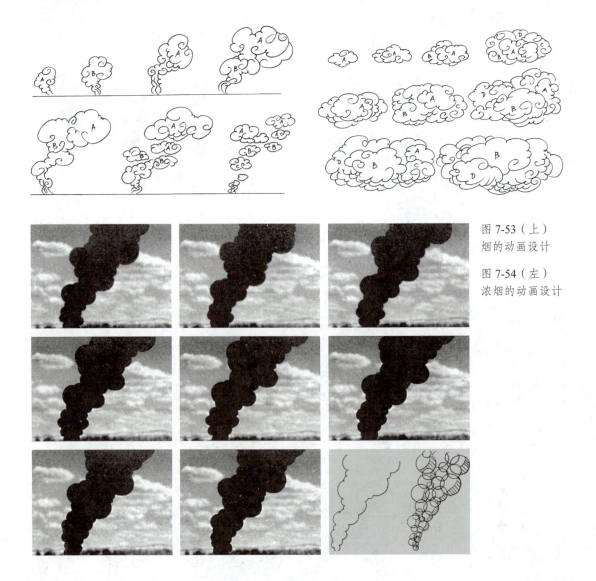

图 7-53（上）
烟的动画设计

图 7-54（左）
浓烟的动画设计

随堂作业

（1）临摹图 7-43~图 7-45，掌握云的运动规律。

（2）临摹图 7-49、图 7-50、图 7-52 和图 7-54，掌握烟的运动规律。

参 考 文 献

[1] 理查德·威廉姆斯. 原动画基础教材——动画人的生存手册 [M]. 邓晓娥，译. 北京：中国青年出版社，2006.

[2] 哈罗德·威特克，约翰·哈拉斯. 动画的时间掌握 [M]. 陈士宏，汪惟馨，王启中，译. 北京：中国电影出版社，1991.

[3] 张丽，孙立军. 动画运动规律 [M]. 北京：北京联合出版公司，2019.

[4] 平井太朗. 物理场景绘画技巧 [M]. 陈怡君，译. 新北：枫书坊文化出版社，2017.

[5] 吉田澈. 动画特效绘制技法 [M]. 涂纹凤，译. 新北：枫书坊文化出版社，2018.